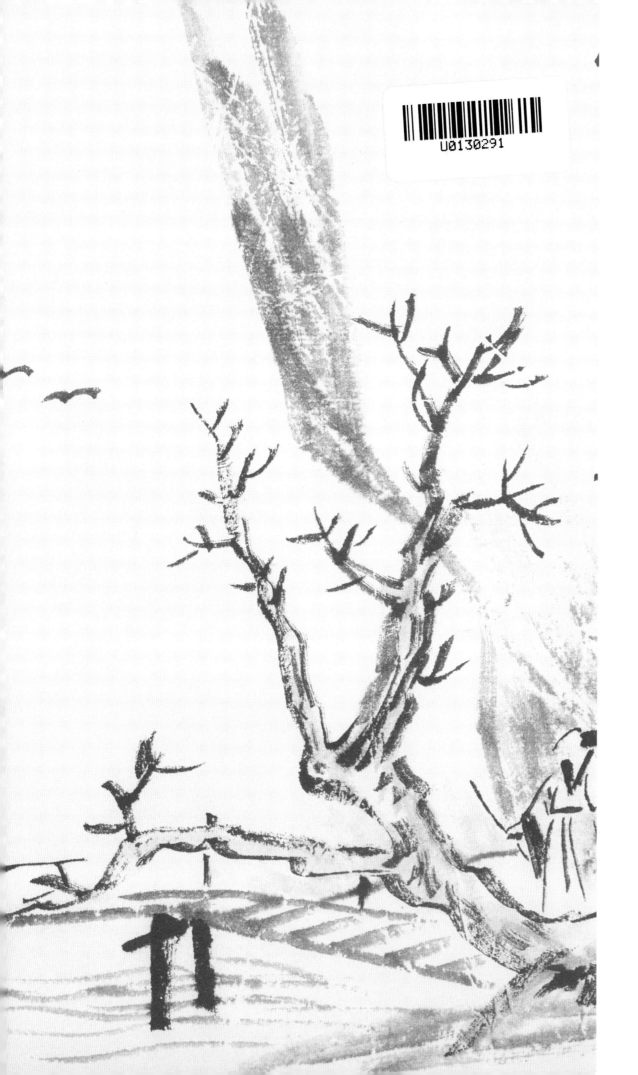

名家

课徒稿

临本

山水人物画谱

齐白石

本　社◎编

上海人民美术出版社

本套名家课徒稿临本系列，荟萃了中国古代和近现代著名的国画大师如倪瓒、龚贤、黄宾虹、张大千、陆俨少等人的课徒稿，量大质精，技法纯正，并配上相关画论和说明文字，是引导国画学习者入门和提高的高水准范本。

　　本书荟萃了现代国画大师齐白石的山水人物画谱和作品，分门别类，并配上他相关的画论，汇编成册，以供读者学习借鉴之用。

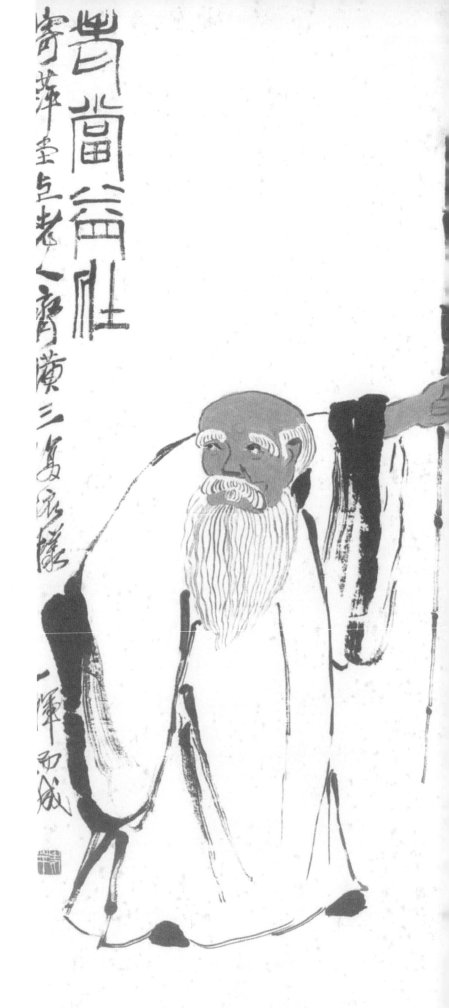

图书在版编目（CIP）数据

齐白石山水人物画谱 ／ 齐白石著. —— 上海 ：上海人民美术出版社，2018.4
（名家课徒稿临本系列）
ISBN 978-7-5586-0679-3

Ⅰ.①齐… Ⅱ.①齐… Ⅲ.①山水画－作品集－中国－现代②中国画－人物画－作品集－中国－现代 Ⅳ.①J222.7

中国版本图书馆CIP数据核字（2018）第023271号

名家课徒稿临本

齐白石山水人物画谱

编　　者	本　社	
主　　编	邱孟瑜	
统　　筹	潘志明	
策　　划	徐　亭	
责任编辑	徐　亭	
技术编辑	季　卫	
美术编辑	萧　萧	

出版发行　**上海人民美术出版社**
社　　址　上海长乐路672弄33号
印　　刷　上海印刷（集团）有限公司
开　　本　787×1092 1/12
印　　张　7
版　　次　2018年4月第1版
印　　次　2018年4月第1次
印　　数　0001-3300
书　　号　ISBN 978-7-5586-0679-3
定　　价　52.00元

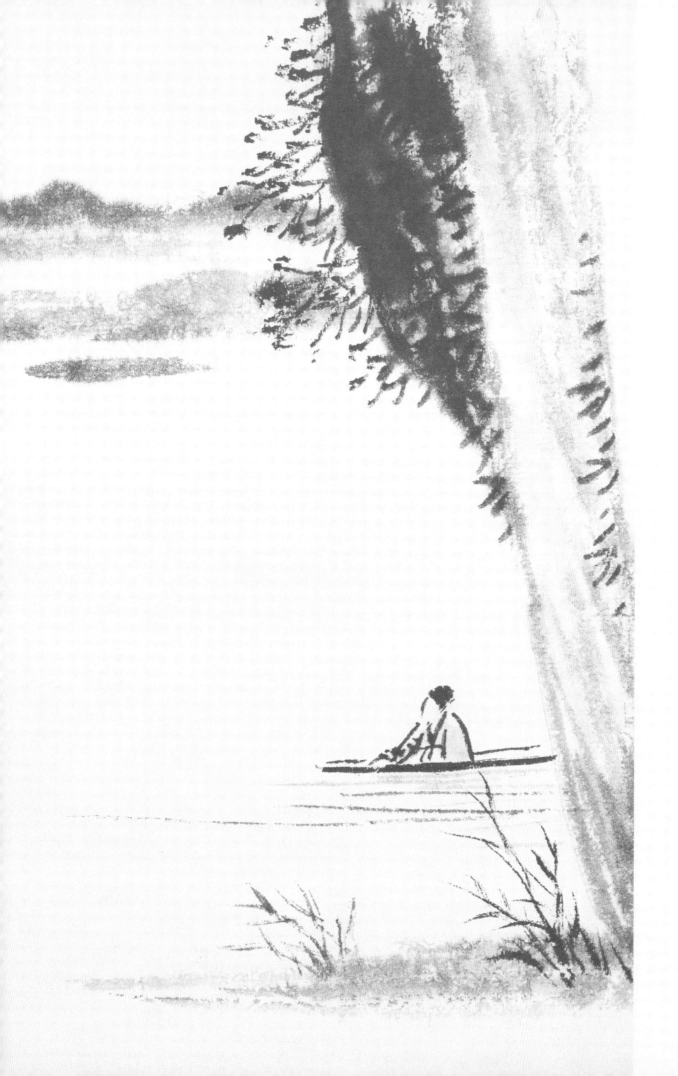

目 录

齐白石论画

师古人

绝后空前释阿长，一生得力隐清湘。胸中山水奇天下，删去临摹手一双。

 ——题大涤子画

下笑谁叫泣鬼神，二千余载只斯僧。焚香愿下师天拜，昨夜挥毫梦见君。

 ——题大涤子画像

皮毛袭取即工夫，习气文人未易除。不用人间偷窃法，大江南北只今无。

 ——梦大涤子

青藤雪个远凡胎，老缶衰年别有才。我欲九原为走狗，三家门下转轮来。

（郑板桥有印文曰徐青藤门下走狗郑燮）

 ——天津美术馆来函征诗文，略告以古今可师不可师者

当时众意如能合，此日大名何独尊。即论墨光天莫测，忽然轻雾忽乌云。

 ——题大涤子画像

师造化

芒鞋难忘安南道，为爱芭蕉非学书。山岭犹疑识过客，半春人在画中居。

 ——题安南道上

似旧青山识我无，少年心无迹都殊。扁舟隔浪丹青手，双鬓无霜画小姑。

 ——题小姑山

雾开东望远帆明，帆腰初日挂铜钲。举篙敲钲复缩手，窃恐蛟龙听欲惊。

 ——题洞庭看日图

曾看赣水石上鸟，却比君家画里多。留写眼前好光景，篷窗烧烛过狂波。

 ——题李苦禅鱼鹰图

涂黄抹绿再三看，岁岁寻常汗满颜。几欲变更终缩手，舍真作怪此生难。

 ——画葫芦

仙人见我手曾摇，怪我尘情尚未消。马上惯为山写照，三峰如削笔如刀。

 ——画华山图题句

石山如笋不成行，纵亚斜排乱夕阳，暗想我肠无此怪，更知前代画寻常。

 ——忆桂林往事之一

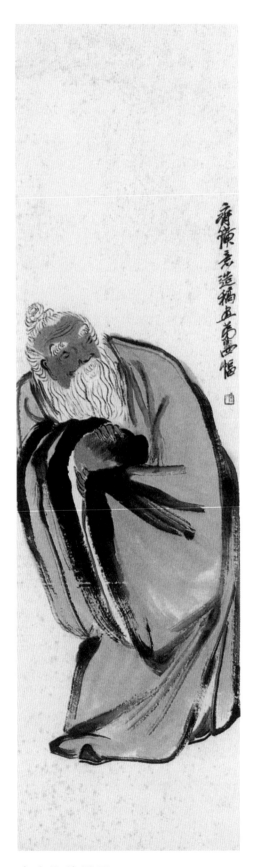

东方朔偷桃图

论变法

逢人耻听说荆关，宗派夸能却汗颜。自有心胸甲天下，老夫看惯桂林山。——题画诗

山外楼台云外峰，匠家千古此雷同。卅年删尽雷同法，赢得同侪骂此翁。——画山水题句

深耻临摹夸民人，闲花野草写来真。能将有法为无法，方许龙眠作替人。——题门人李生画册绝句

造物经营太苦辛，被人拾去不须论。一笑长安能事辈，不为私淑即门生。——自嘲

少年为写山水照，自娱岂欲世人称。我法何辞万口骂，江南倾胆独徐君。——答徐悲鸿并题画寄江南之一

谓我心手出异怪，神鬼使之非人能。最怜一口反万众，使我衰颜满汗淋。——答徐悲鸿并题画寄江南之二

当年创造识艰难，北派南宗一概删。老矣今朝心力尽，手持君画绕廊看。——题人画

木板钟鼎珂罗画，摹仿成形不识羞。老萍自用我家法，作画刻印聊自由。——无题

造化天工熟写真，死拘皴法失形神。齿摇不得皮毛似，山水无言冷笑人。——天津美术馆来函征诗文

拏空独立雪鳞皴，风动垂枝天助舞。奇千灵根君不见，飞向天涯占高处。——题英雄高立

扫除凡格总难能，十载关门始变更。志把精神苦抛掷，功夫深浅心自明。——衰年变法自题

论山水、人物

采药心中要一山，不须一物只云环。画师画得云山出，老死京华愧满颜。——自题山水

理纸挥毫愧满颜，虚名流播遍人间。谁知未与儿童异，拾取黄泥便画山。——题画山水

柳条送尽隔江船，岸上青山断复连。百怪一时来我手，推开山石放江烟。——题画山水

老口三缄笑忽开，平铺直布即凡才。庐山亦是寻常态，意造从心百怪来。——题某女士山水画

曾经阳羡好山无，峦倒峰斜势欲扶。一笑前朝诸巨手，平铺细抹死功夫。——题画山水

十年种树成林易，画树成林一辈难。直到发亡瞳欲瞎，赏心谁看雨余山。——题雨后山村图

咫尺天涯几笔涂，一挥便之忘工粗。荒山冷雨何人买，寄与东京士大夫。——题画山水

雨初过去山如染，破屋无尘任倒斜。丁巳以前多此地，无灾无害往仙家。——题雨后山光图

佛号钟声两鬓霜，空余犹有画师忙。挥毫莫作真山水，零乱荒寒最断肠。——题不二草堂作画图

山水

齐白石的山水多为简笔大写意，齐白石山水之魅力不仅在于其对当时社会盛行的摹古风潮的背离，也在于齐白石山水画中蕴含的民间意味、粗放下的豪情，以及简略之中散发出的浓厚的文人气质。

齐白石21岁时得《芥子园画谱》，在松油灯下勾影描摹，初悟画理画法。齐白石的山水画集中在他的早期创作里。最初他是根据勾摹的《芥子园画谱》认识传统山水的，后来，受到"清四王"及八大山人、石涛的影响，山水多作简笔，用墨水分不多，山石皴擦少，有深远的意境，但显得比较稚拙。齐白石进入80岁后，年事愈高，基本上不再作山水画。

徐悲鸿曾经在《齐白石画册序》（1931年出版）里这样称道过齐白石的山水作品："具备万物，指挥若定，及其既变，妙造自然。"虽然在齐白石漫长的创作生涯中，山水画显然不及他的花鸟草虫、人物蔬果般人所共知，然而无论哪一位齐白石书画的爱好者，在看到他的《借山图册》《石门二十四景图册》以及他的《老屋山居图》《柳岸鸬鹚图》《群帆烟雾图》《洞庭日出图》这样的画作时，都不可能不为其中的画意诗情和独特的笔墨经营所打动，而画家的创作激情、单纯自信的手法，也无一不呈现于那些山山水水之间。

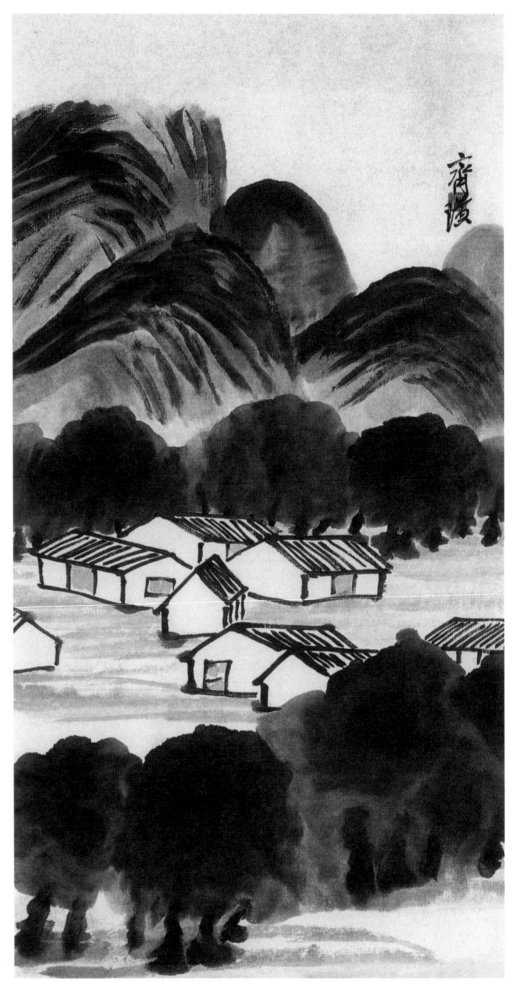

山村烟雨

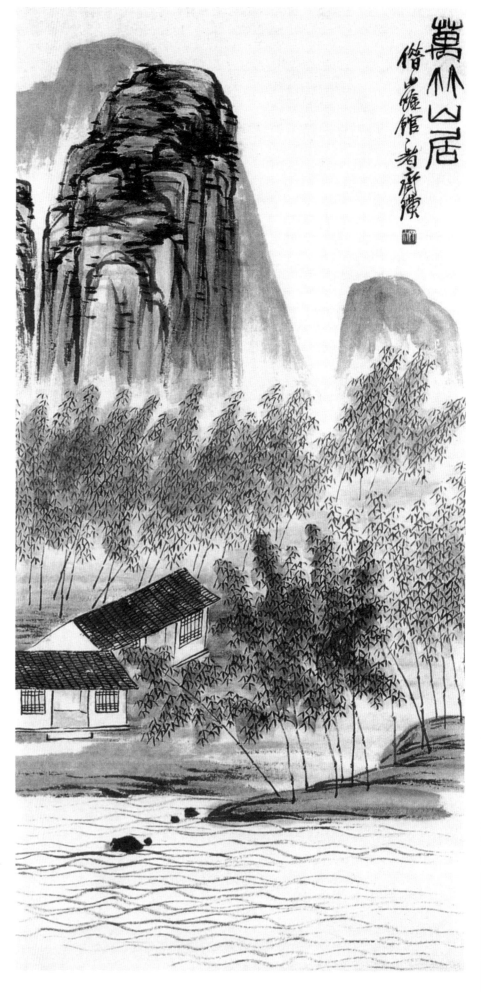

万竹山居

　　此幅作品再现了齐白石对乡村生活的依恋，既非对景写生，亦非仿古，小中见大，平中见奇，开拓了传统文人山水画的题材。整幅作品洋溢着一种忘情于故土的亲切而质朴的情感。

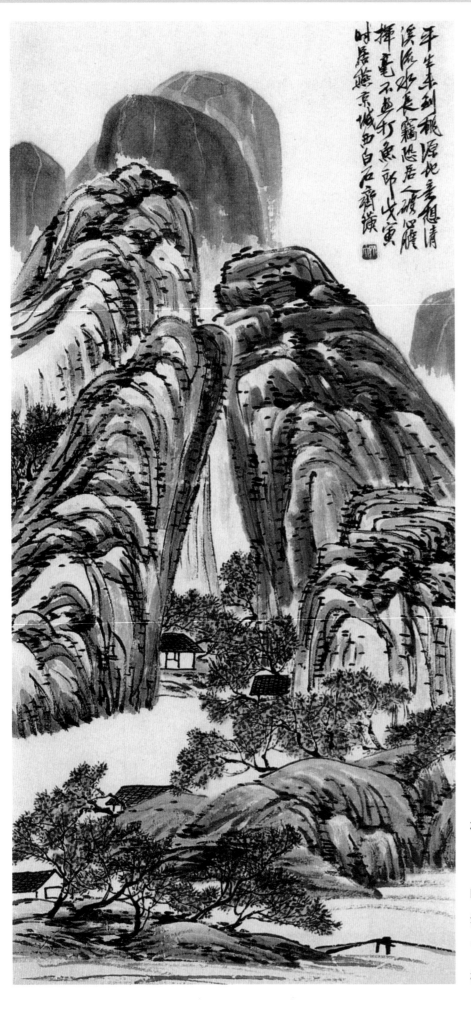

平生未到桃源地，意想清溪流水好，長篇恐居人破望，揮毫不畫打魚船。戊寅時居舊京城西白石齊璜

桃花源

　　本幅作品以坚实的金石线条表现出建筑的质感。远山仅绘出大结构而无细节刻画，浓淡不平的墨色赋予了山丘立体之感，亦使其有了生气。全幅笔墨果断苍浑，整体上的豪纵风格给人留下深刻印象。

戏临大涤子册

　　齐白石的山水画集中在他的早期创作中，传世作品极为罕见。最初他是根据勾摹的《芥子园画谱》认识传统山水的，后来，受到石涛、"清四王"及八大山人的影响，山水多作简笔，用墨水分不多，山石皴擦少，有深远的意境。

　　这套作品就是齐白石临摹石涛的山水画册，已经体现出了齐白石的山水画创作风格。

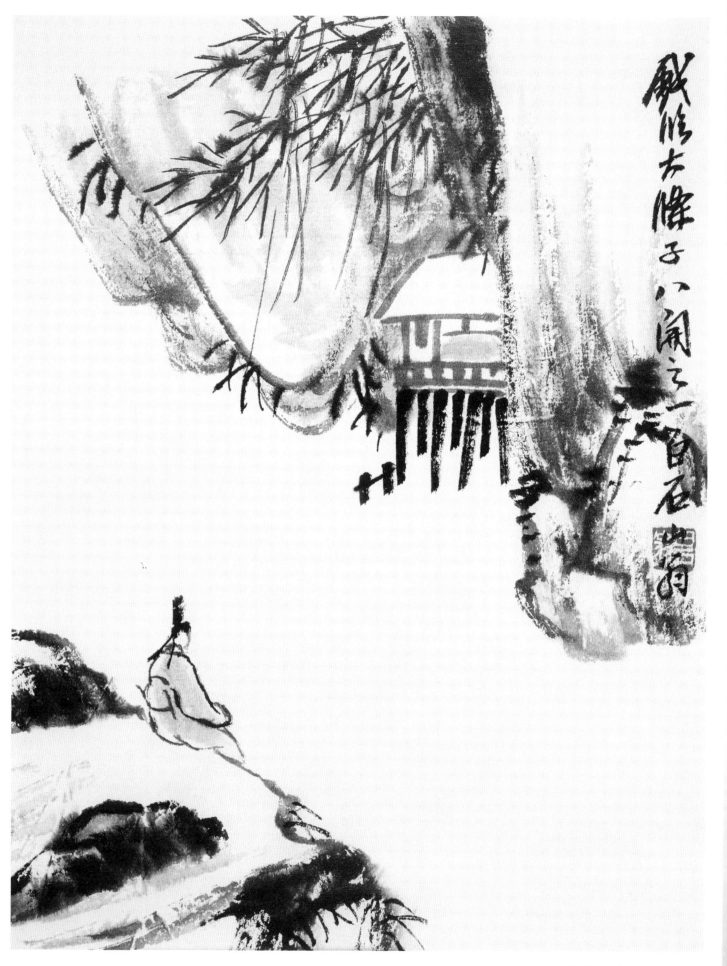

戏临大涤子八开之一

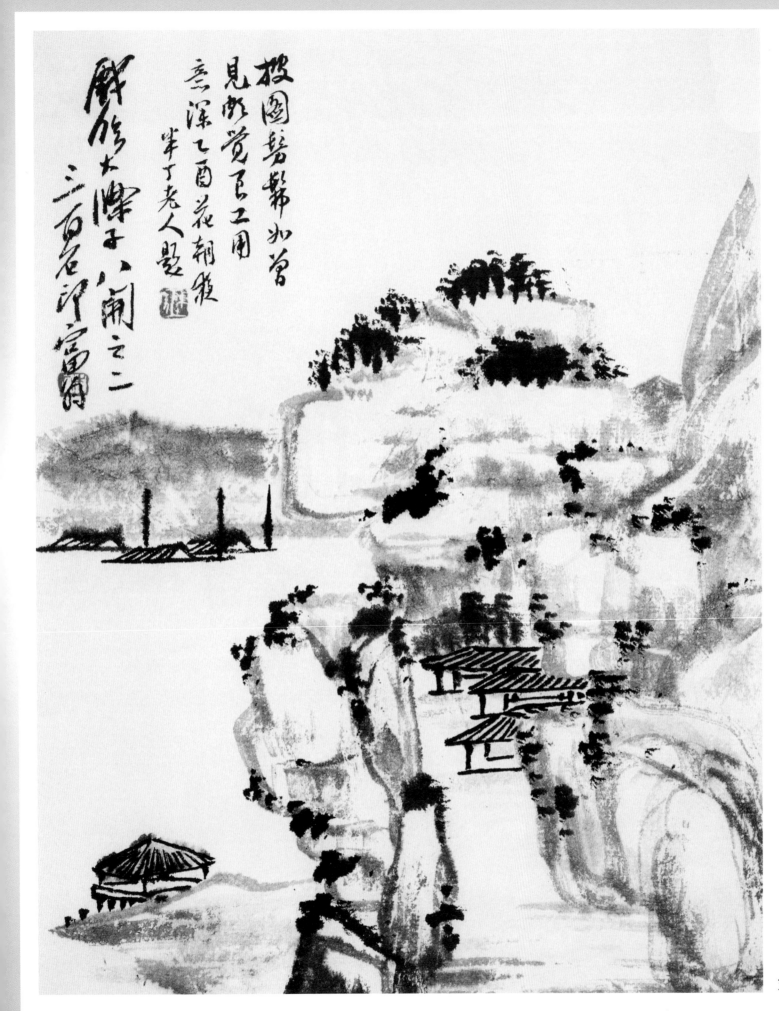

戏临大涤子八开之二

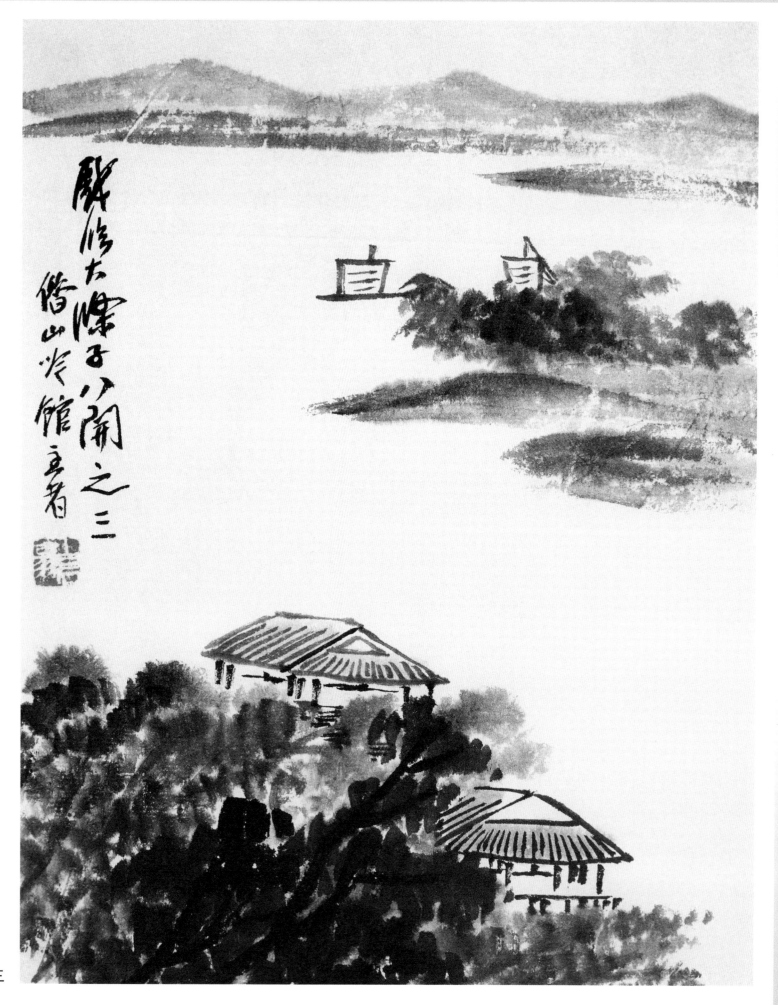

戏临大涤子八开之三

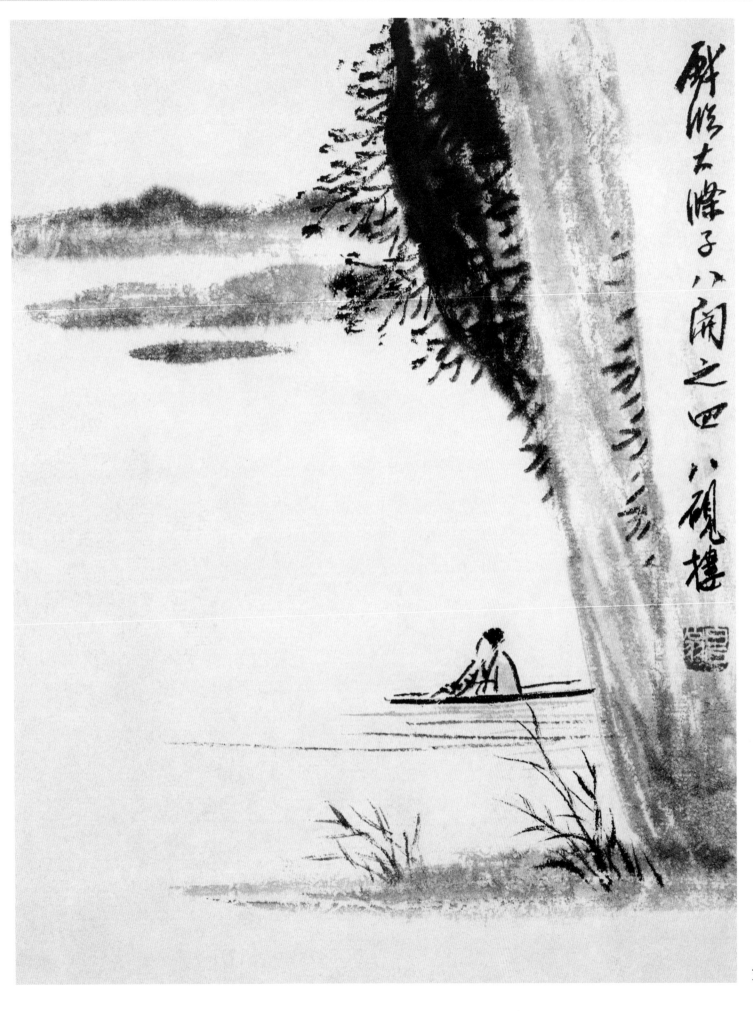

戏临大涤子八开之四

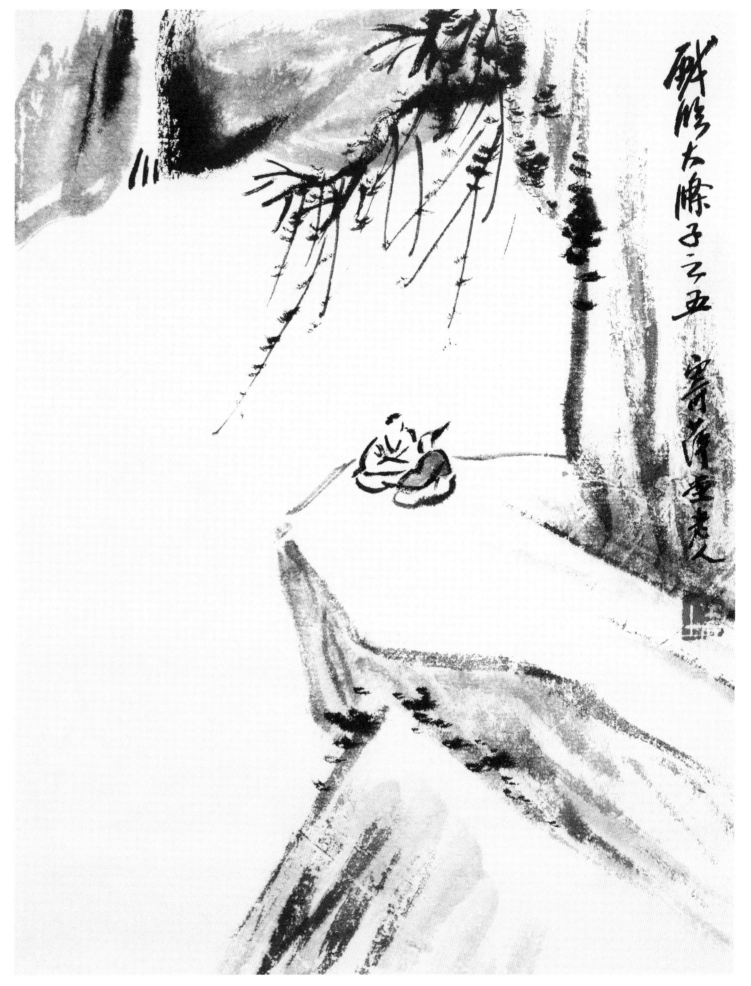

戏临大涤子八开之五

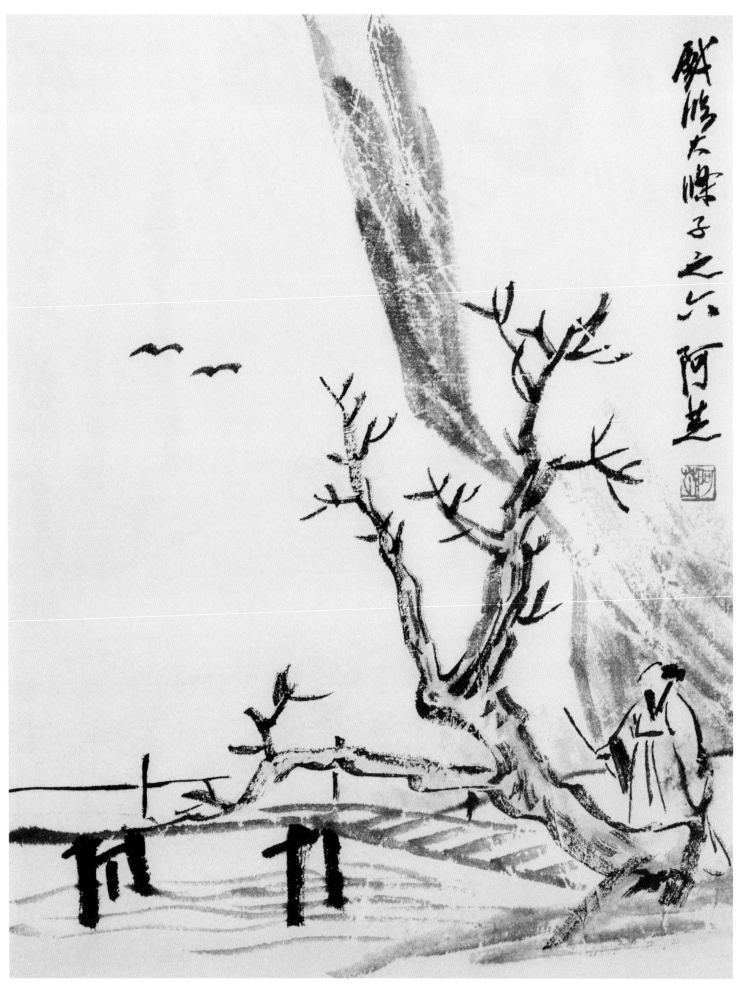

戏临大涤子八开之六

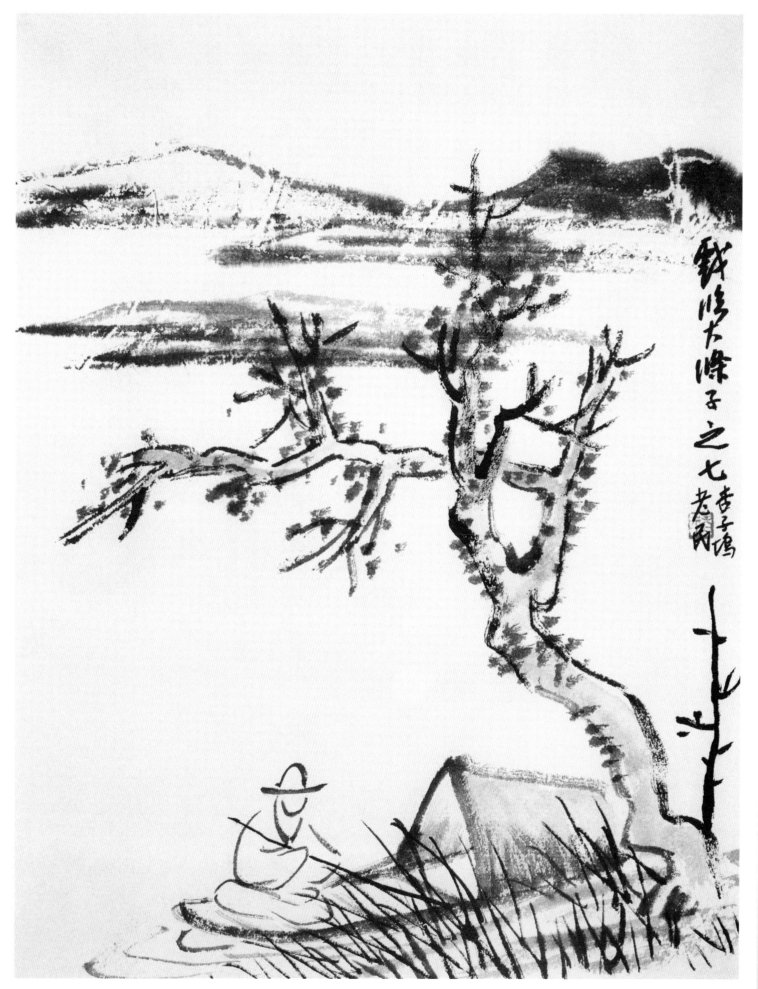

戏临大涤子八开之七

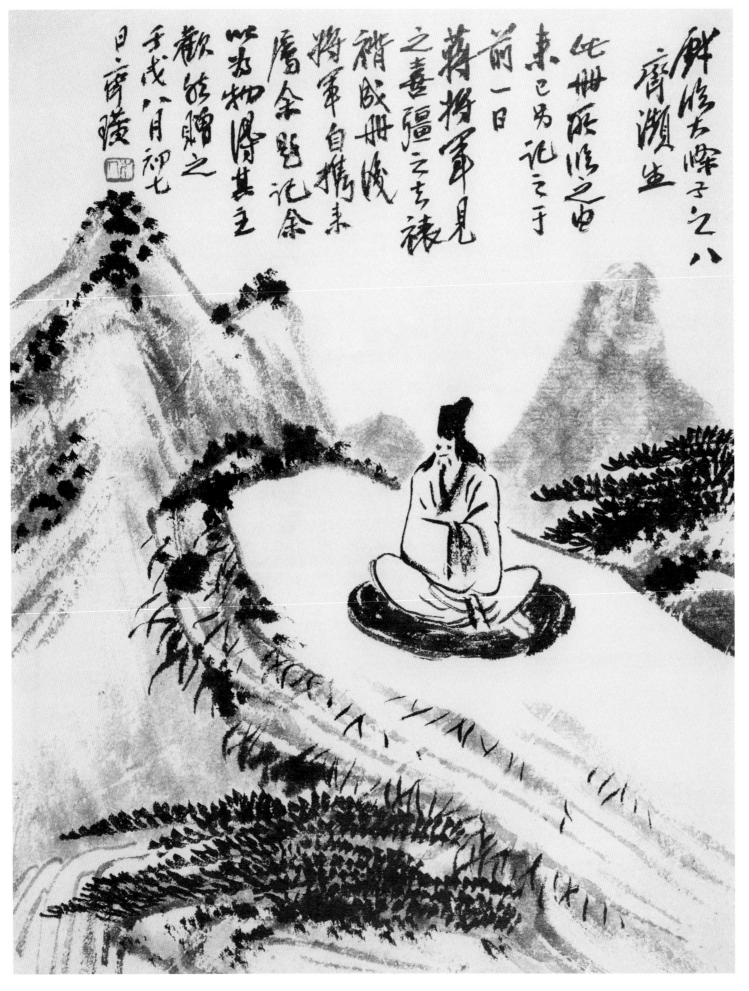

戏临大涤子八开之八

借山图册

　　从1902年到1909年这八年间，齐白石游历了陕西、河北、江西、广西、广东、江苏六省，跋涉过长江、黄河、珠江、洞庭湖、华山、嵩山、庐山、阳朔、桂林等，并在远游中结识的友人樊增祥和李筠庵处直接观摩到八大山人、石涛、金农、罗聘等大家的真迹。他感慨道："到此境界，才明白前人的画谱，造意布局和山的皴法，都不是没有根据的。"（《白石老人自述》）石涛的"搜尽奇峰打草稿"又给他的山水画创作做了最为生动的导引。他将远游期间陆续画的一些山水写生稿重新整理，共得50余幅，题为《借山图册》。这套既为写生也似创作的画稿，每一幅都布局奇妙，意趣横生，陈师曾在1917年见到这套《借山图册》后，赠诗齐白石："画吾自画自合古，何必低首求同群。"

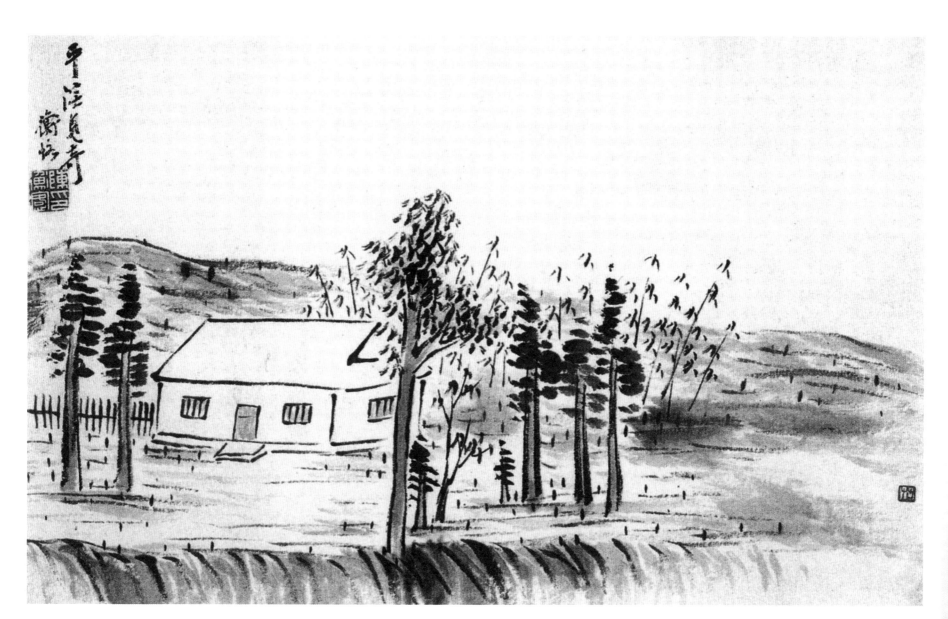

借山图之一

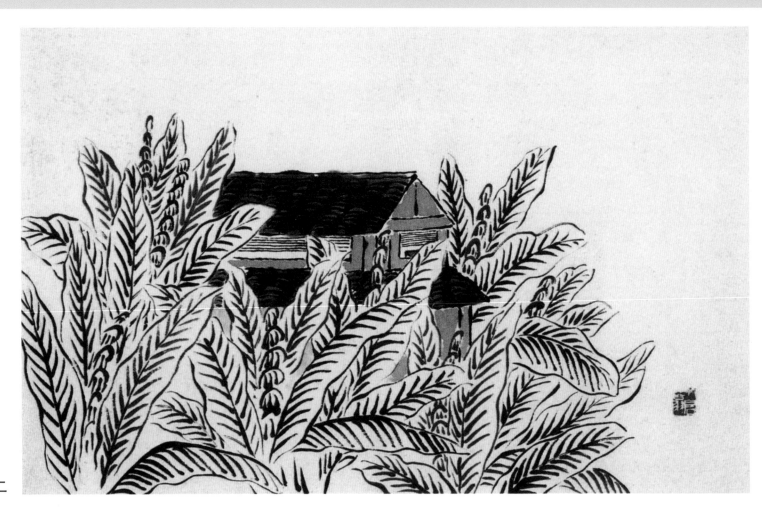

借山图之二

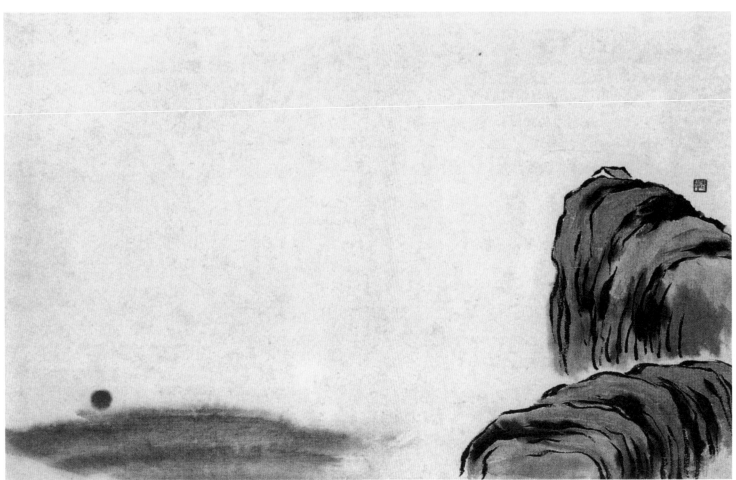

借山图之三

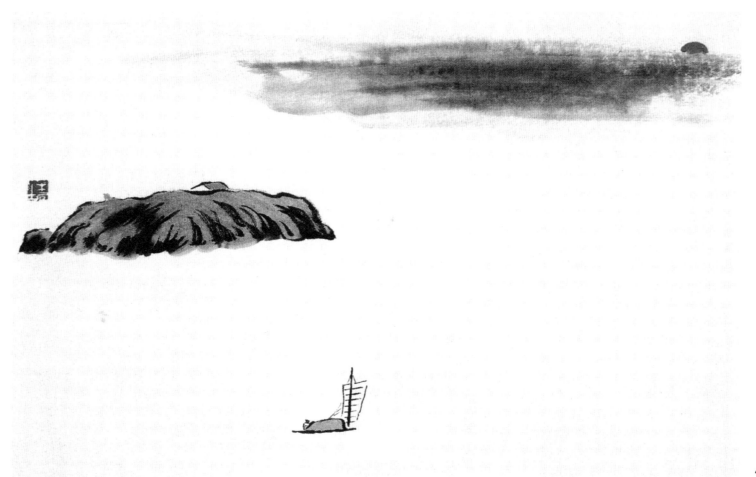

借山图之四

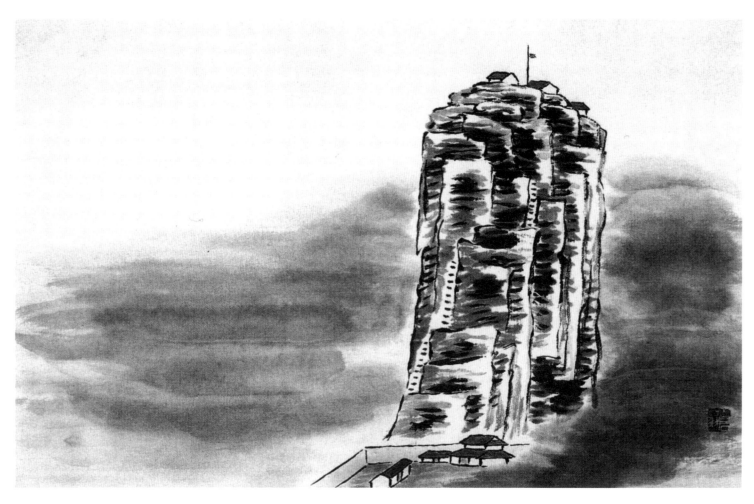

借山图之五

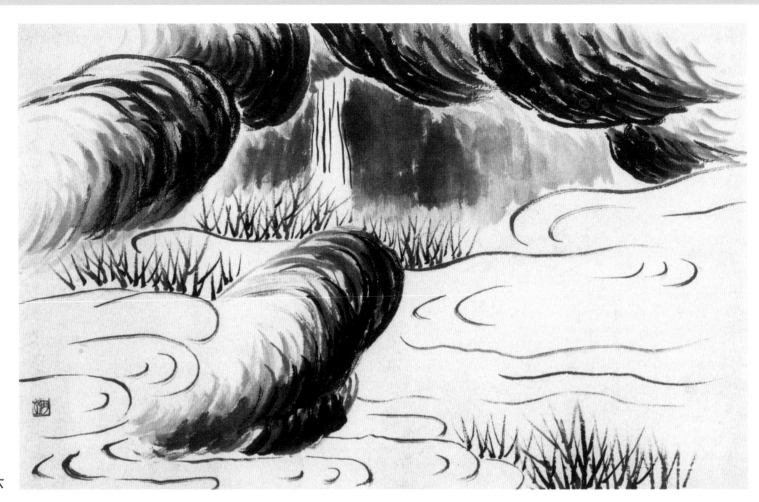

借山图之六

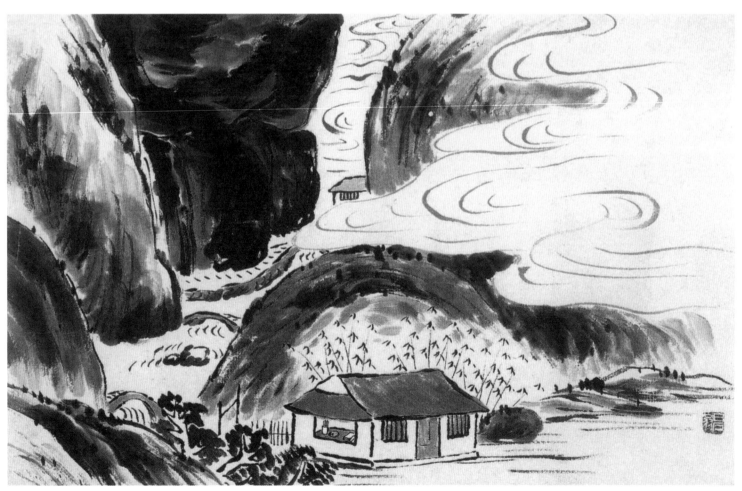

借山图之七

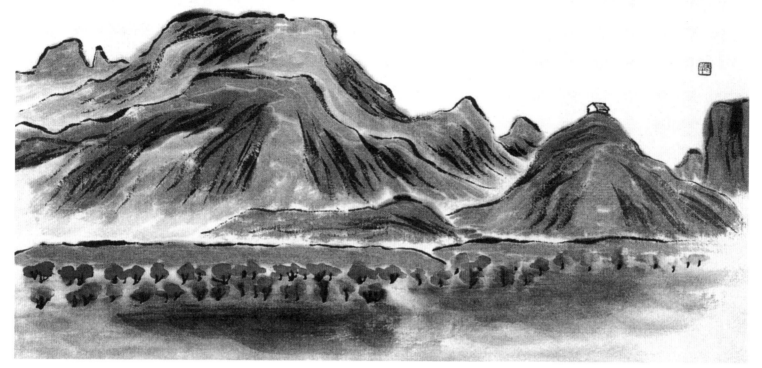

借山图之八

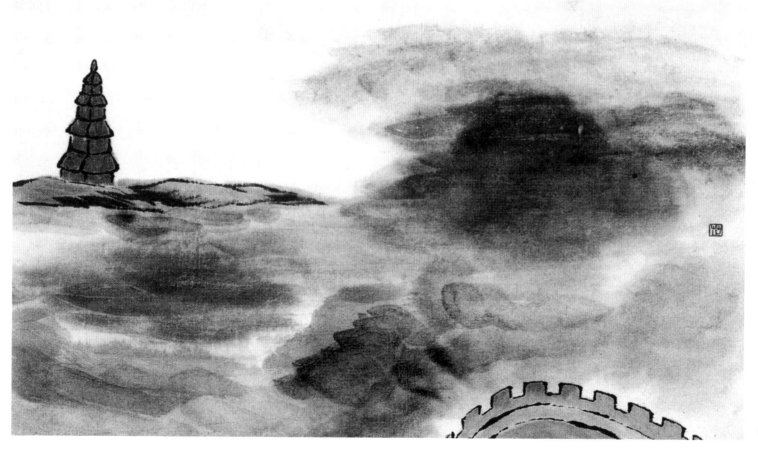

借山图之九

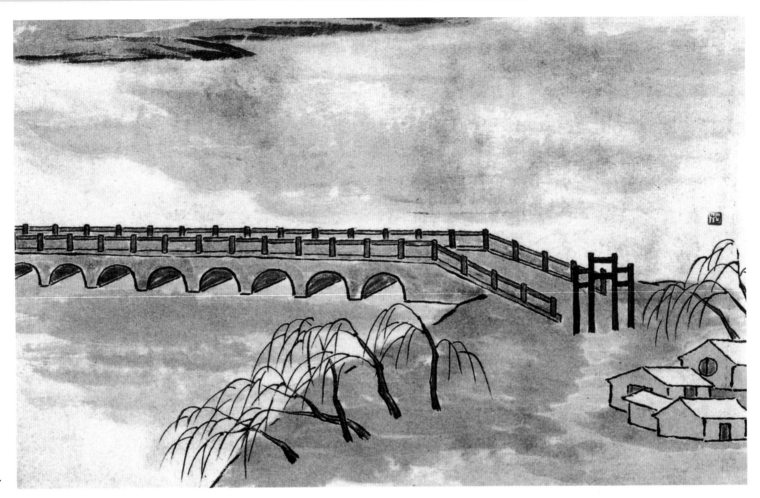

借山图之十

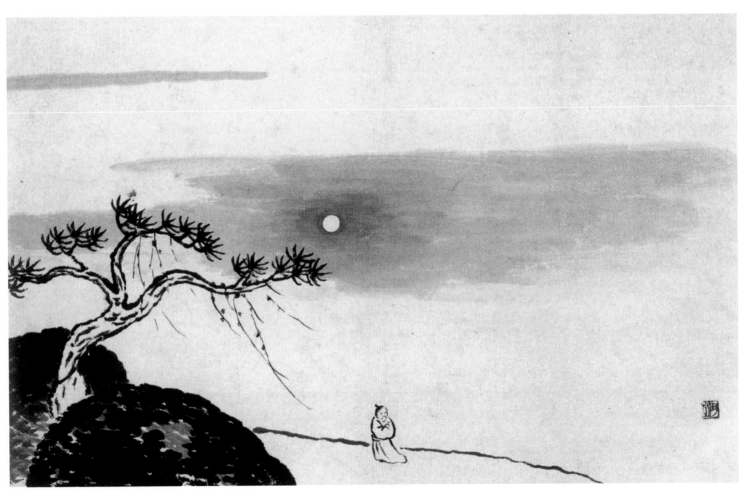

借山图之十一

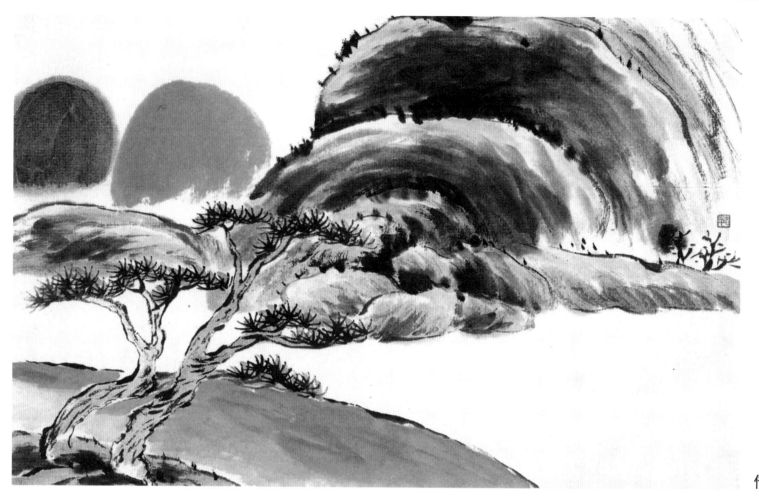

借山图之十二

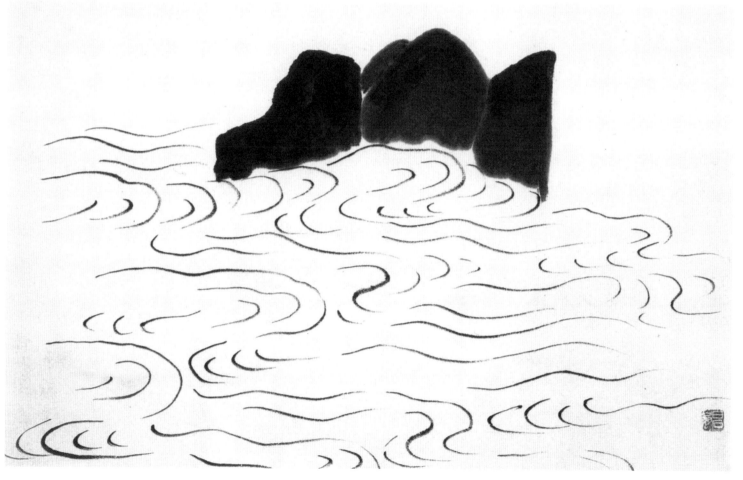

借山图之十三

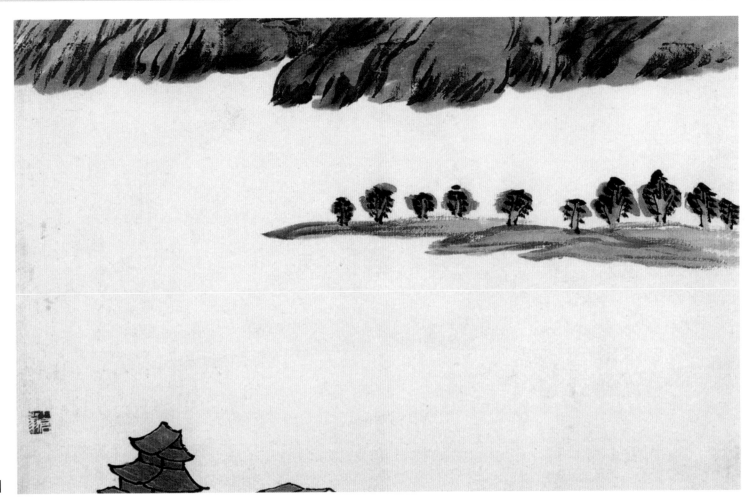

借山图之十四

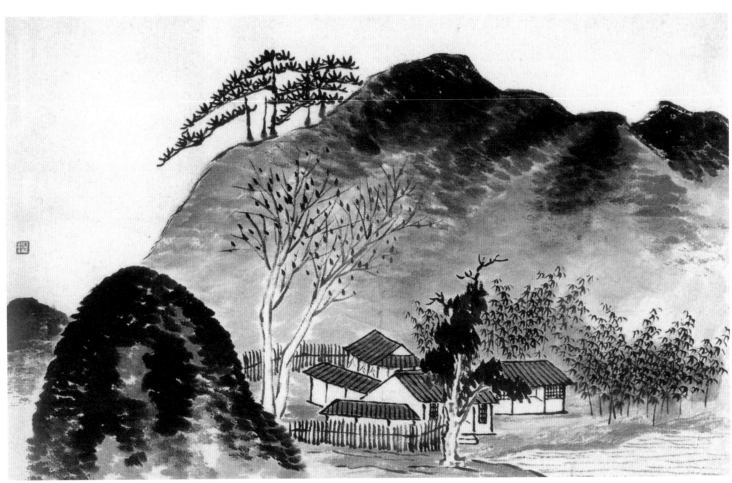

借山图之十五

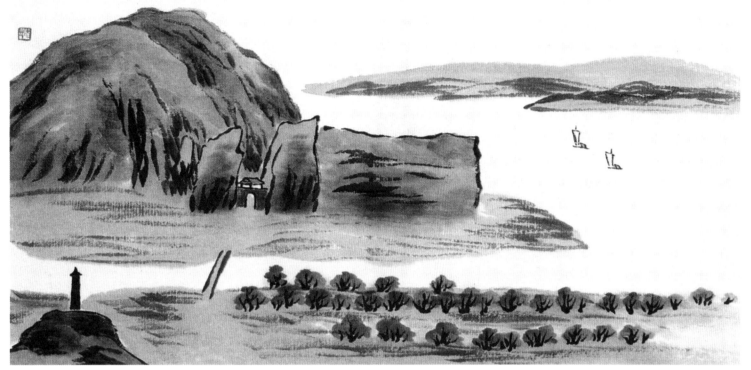

借山图之十六

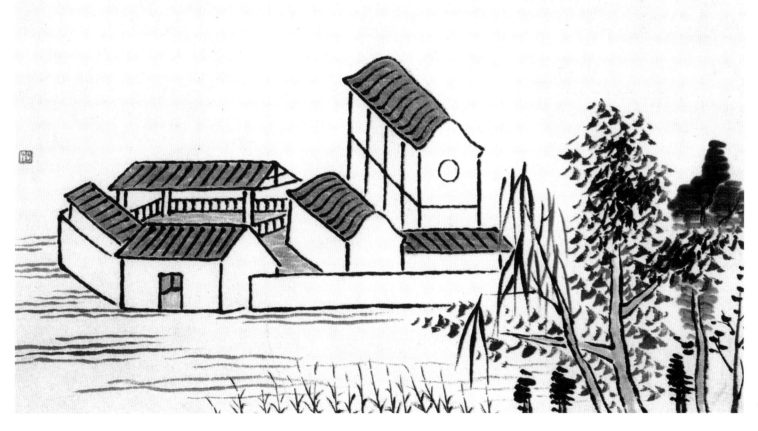

借山图之十七

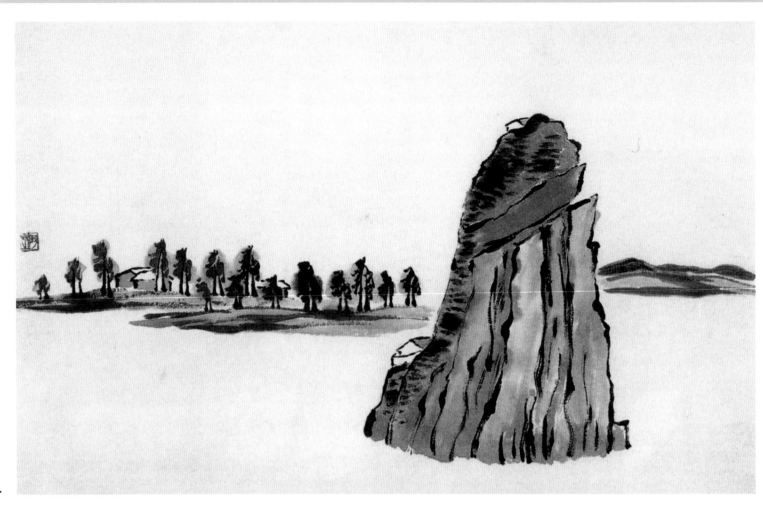

借山图之十八

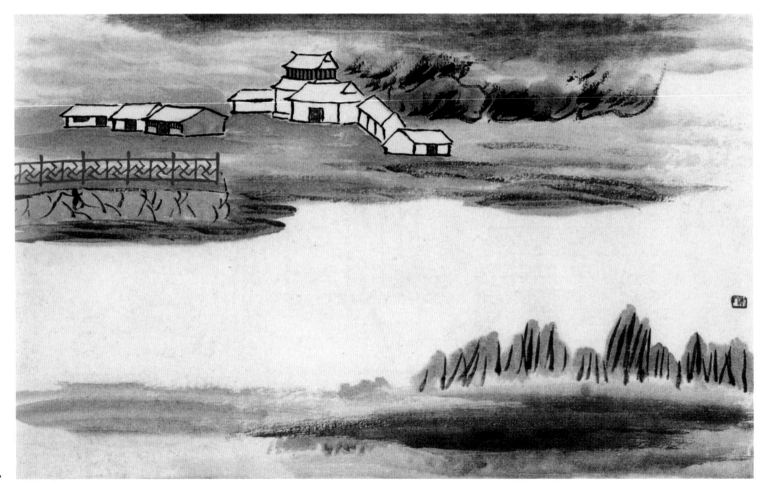

借山图之十九

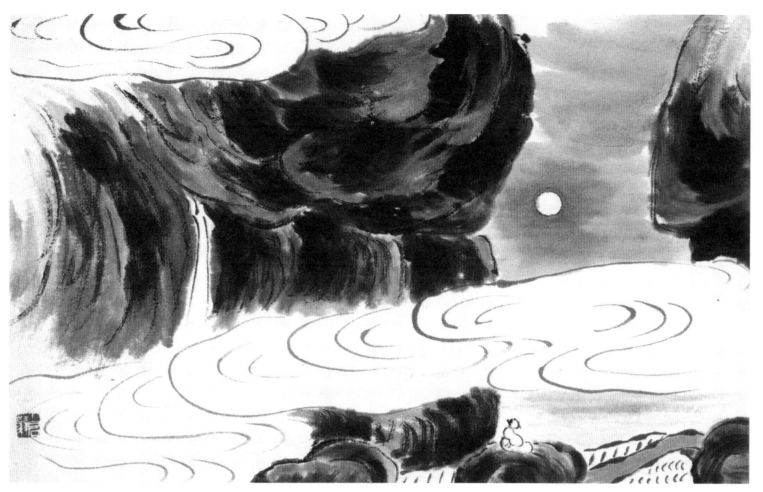

借山图之二十

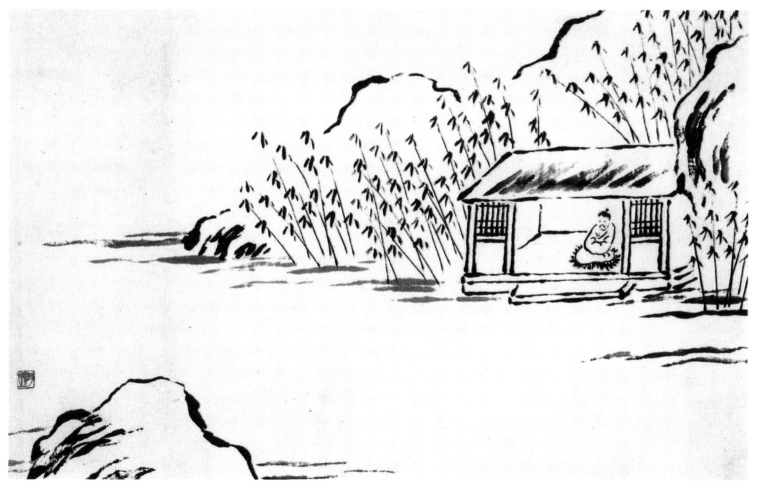

借山图之二十一

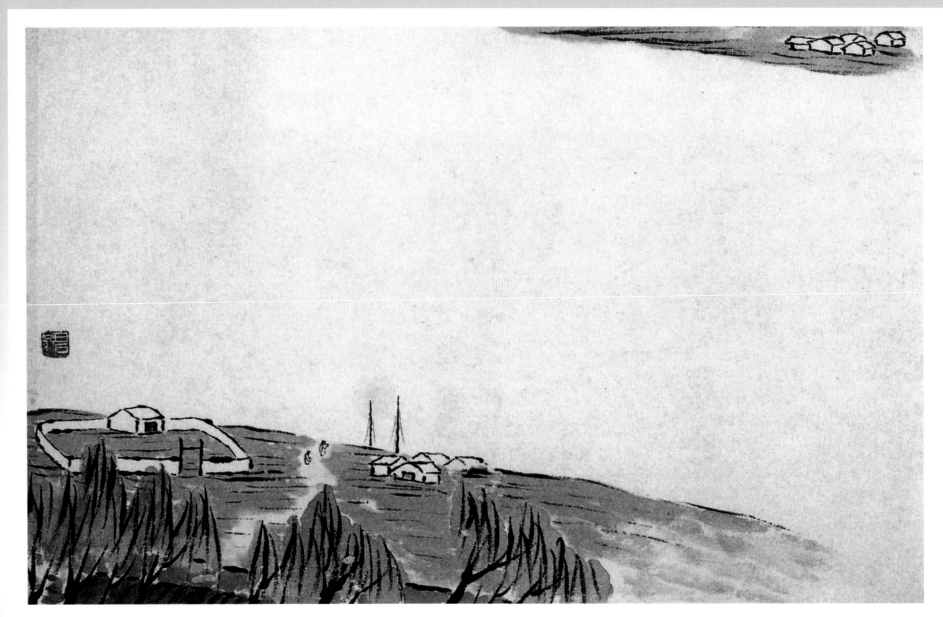

借山图之二十二

石门二十四景册

山水组画《石门二十四景》被认为是齐白石价值最高的山水画代表作，其创作于1910年，为老人48岁时所画，是齐白石的山水画代表作，以写意工笔画描绘了湘潭的24处景观。这是齐白石游历河山之后在家闭门研习时期创作的。齐白石老人传世的山水画少，像这样一组品相好、创作完整的系列组画实属难得。

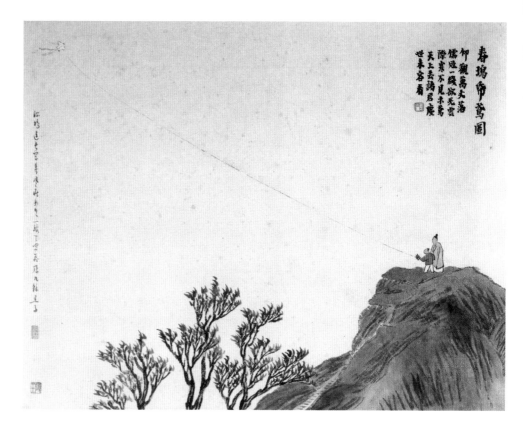

石门二十四景·春瑪纸鸢图

仰观万丈落儒冠，一线欲无云际寒。
不见木鸢天上去，诸君尘世未曾看。

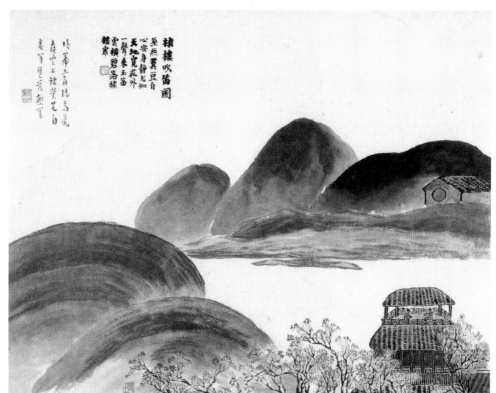

石门二十四景·棣楼吹笛图

釜无其豆自心安，身静犹知天地宽。
花外一声闻铁笛，云横碧落棣楼寒。

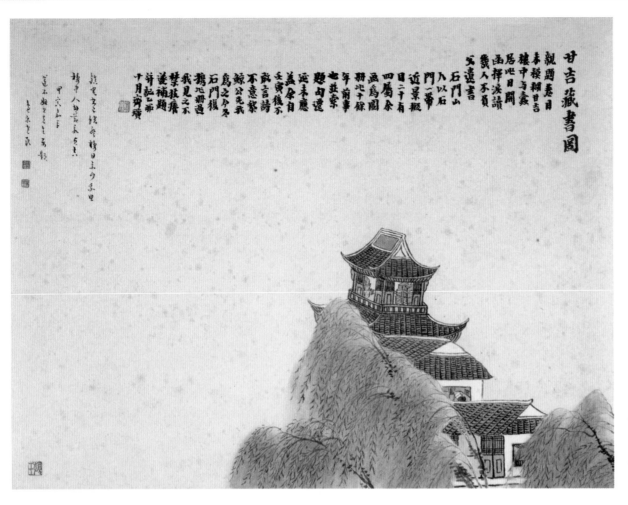

石门二十四景·甘吉藏书图

亲题卷目未模糊，甘吉楼中与蠹居。
此日开函挥泪读，几人不负乃翁书。

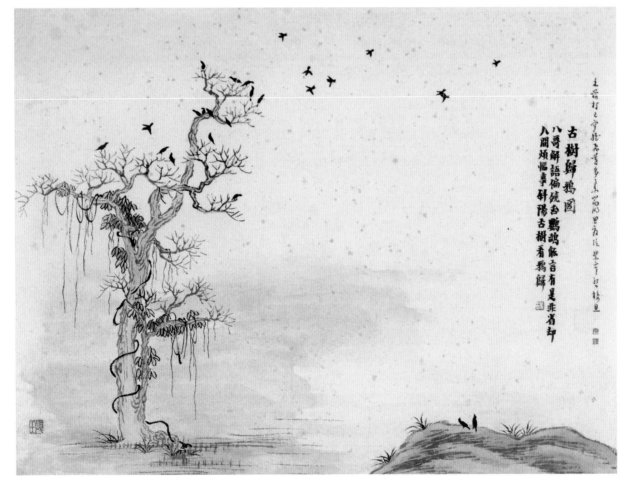

石门二十四景·古树归鸦图

八哥解语偏饶舌，鹦鹉能言有是非。
省却人间烦恼事，斜阳古树看鸦归。

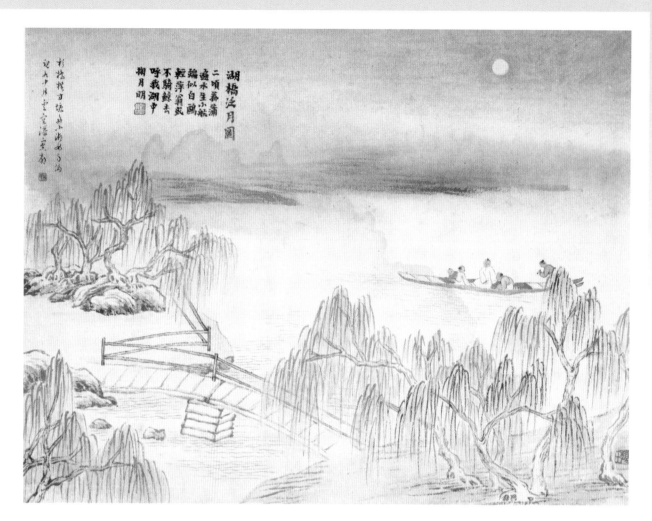

石门二十四景·湖桥泛月图

二顷菰蒲遍水生，小船端似白鸥轻。
萍翁或不骑鲸去，呼我湖中掬月明。

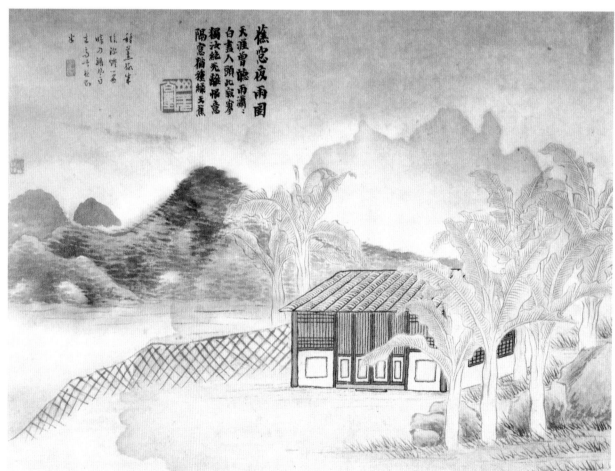

石门二十四景·蕉窗夜雨图

天涯曾听雨潇潇，白尽人头此寂寥。
独汝绝无难恨意，隔窗犹种绿天蕉。

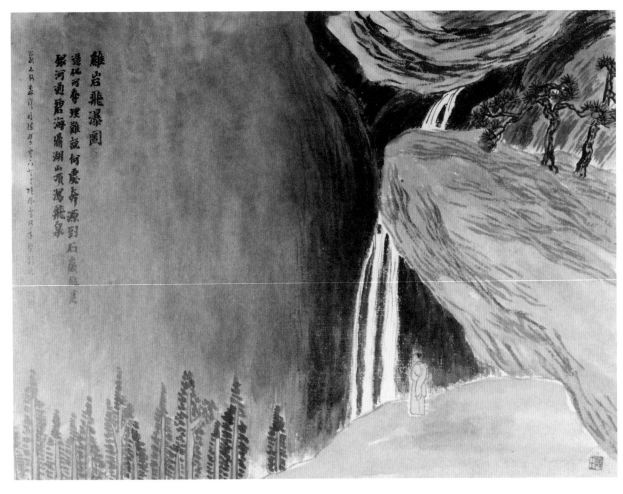

石门二十四景·鸡岩飞瀑图

造化可夺理难说，何处奔源到石巅。
疑是银河通世界，鼎湖山顶看飞泉。

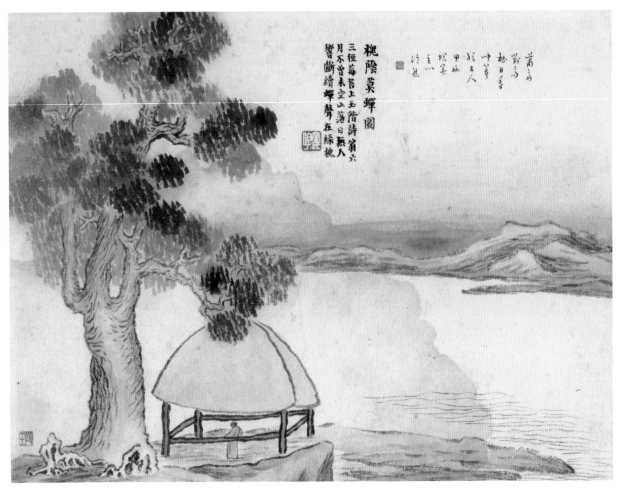

石门二十四景·槐荫莫蝉图

三径莓苔上玉阶，诗翁六月不曾来。
空山落日无人响，断续蝉声在绿槐。

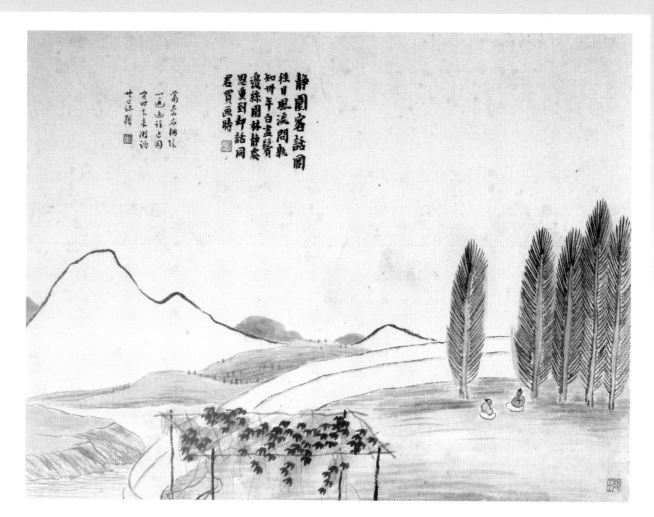

石门二十四景·静园客话图

往日风流孰更知，卅年白尽鬓边丝。
园林静处思重到，却话同君买画时。

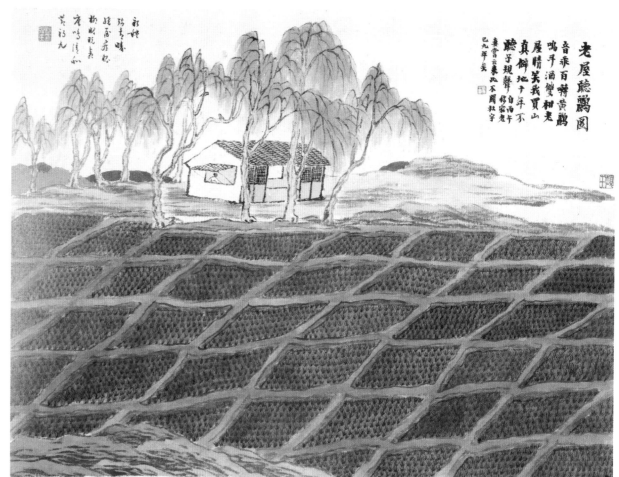

石门二十四景·老屋听鹂图

音乖百转黄鹂鸣，斗酒双柑老屋晴。
笑我买山真僻地，十年不听子规声。

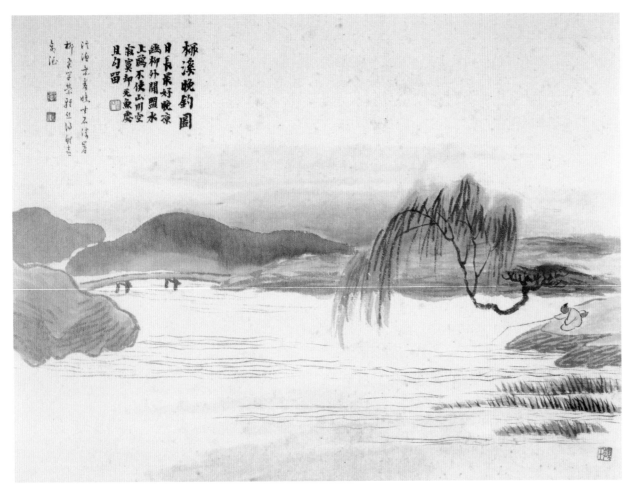

石门二十四景·柳溪晚钓图

日长最好晚凉幽，柳外闲盟水上鸥。
不使山川空寂寞，却无鱼处且勾留。

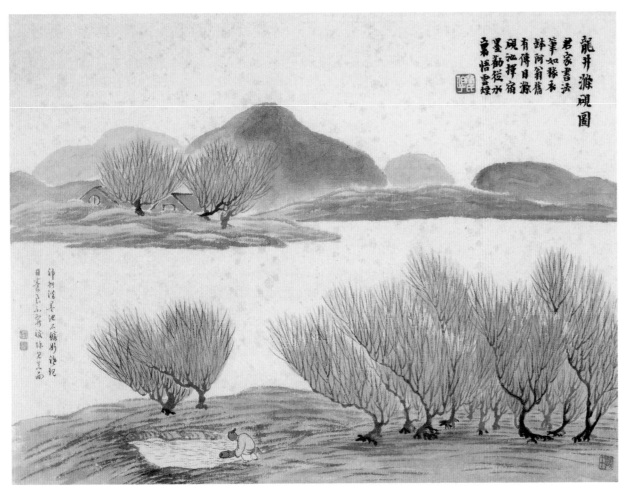

石门二十四景·龙井涤砚图

君家书法笔如椽，衣钵阿翁旧有传。
日洗砚池挥宿墨，好从井里悟云烟。

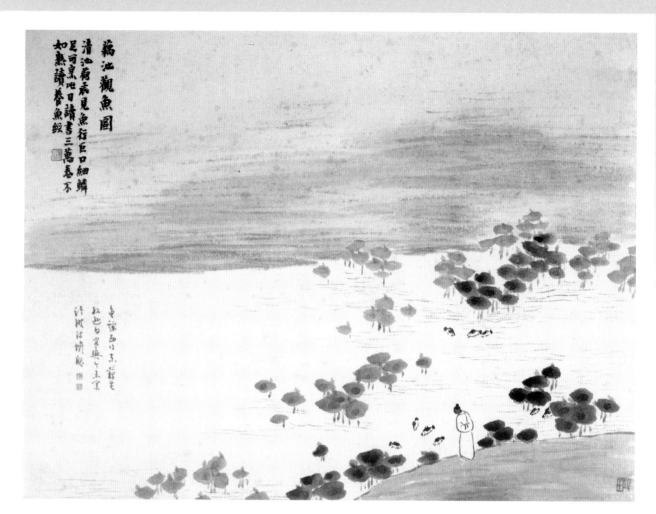

石门二十四景·藕池观鱼图

清池河底羡鱼行，巨口细鳞足可烹。
此日读书三万卷，不如熟读养鱼经。

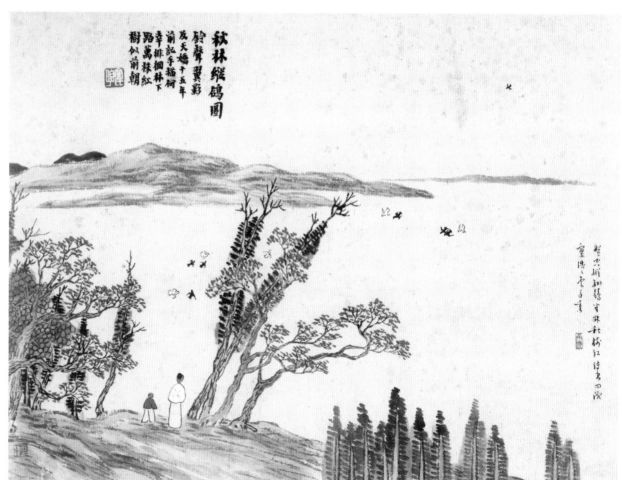

石门二十四景·秋林纵鸽图

铃声翼影及天娇，十五年前记手描。
何幸徘徊林下路，万株红树似前朝。

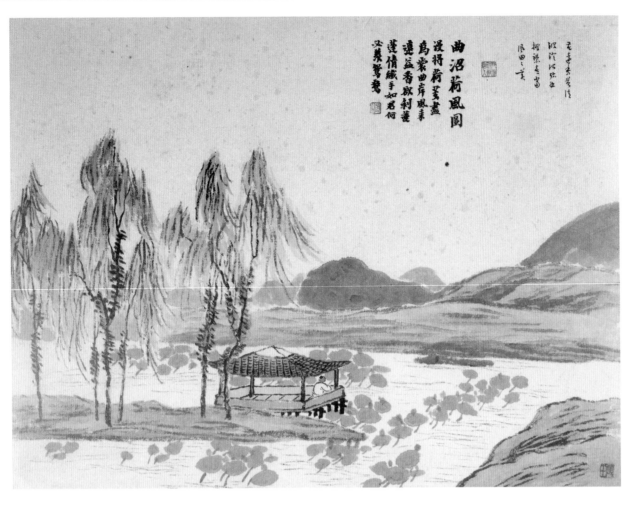

石门二十四景·曲沼荷风图

漫将荷芰尽为裳，曲岸风来远益香。
欲剥莲蓬倩织手，如君何必羡鸳鸯。

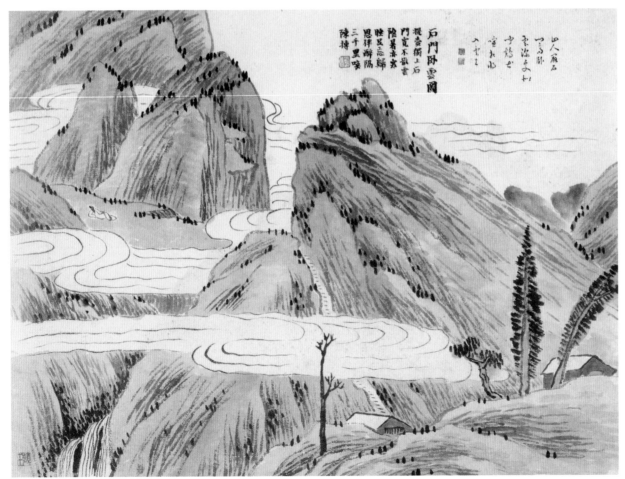

石门二十四景·石门卧云图

提壶独上石门宽，不散云阴暑亦寒。
睡足忘归思伴醉，隔三千里唤陈抟。

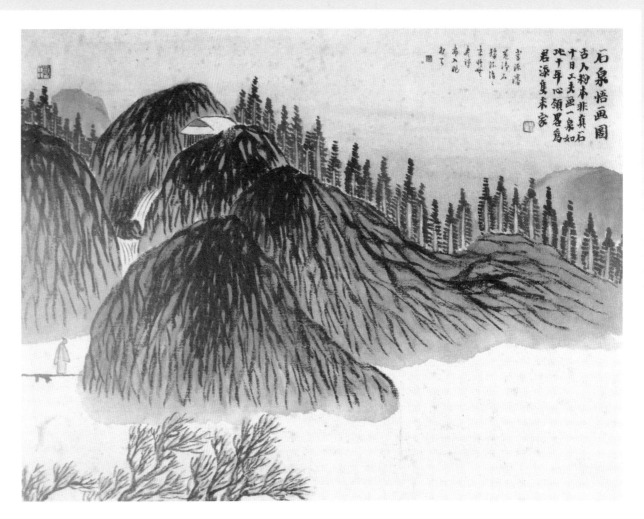

石门二十四景·石泉悟画图

古人粉本非真石，十日工夫画一泉。
如此十年心领略，为君添只米家船。

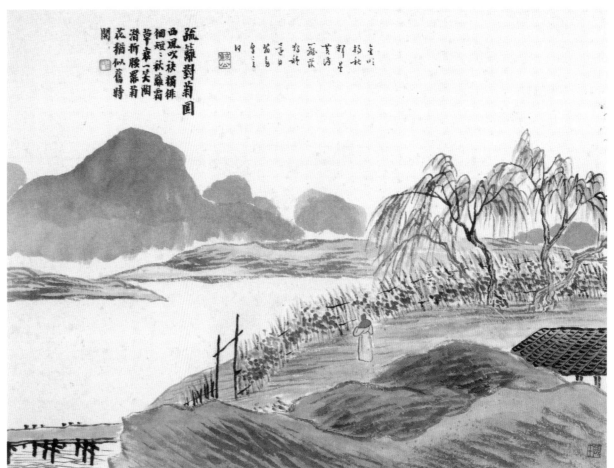

石门二十四景·疏篱对菊图

西风吹袂独徘徊，短短秋篱霜草衰。
一笑陶潜折腰罢，菊花还似旧时开。

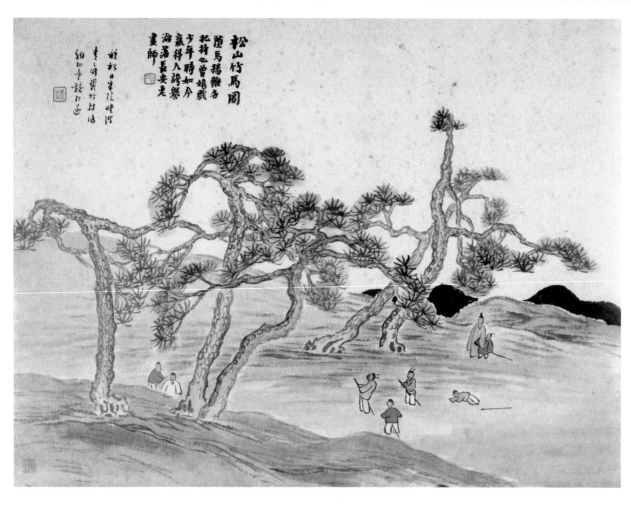

石门二十四景·松山竹马图

堕马扬鞭各把持，也曾嬉戏少年时。
如今赢得人夸誉，沦落长安老画师。

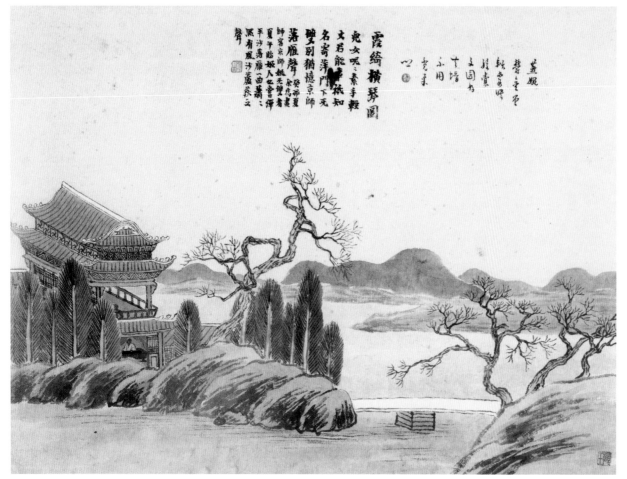

石门二十四景·霞绮横琴图

儿女呢呢素手轻，文君能事祗知名。
寄萍门下无双别，因忆京师落雁声。

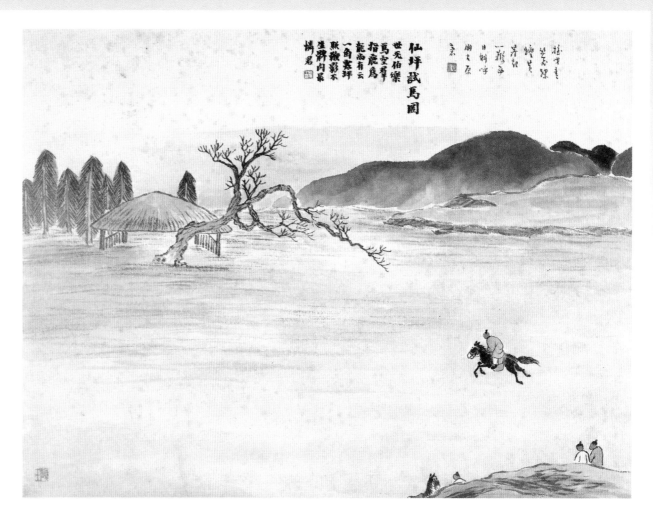

石门二十四景·仙坪试马图

世无伯乐马空群，指鹿为龙尚有云。
一角寒坪照鞭影，不生脾肉最怜君。

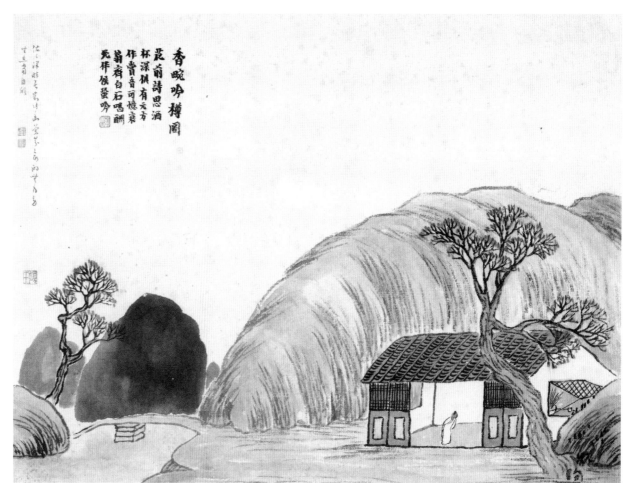

石门二十四景·香畹吟樽图

花前诗思酒杯深，具有元方做赏音。
可忆衰翁齐白石，唱酬无伴候蛩吟。

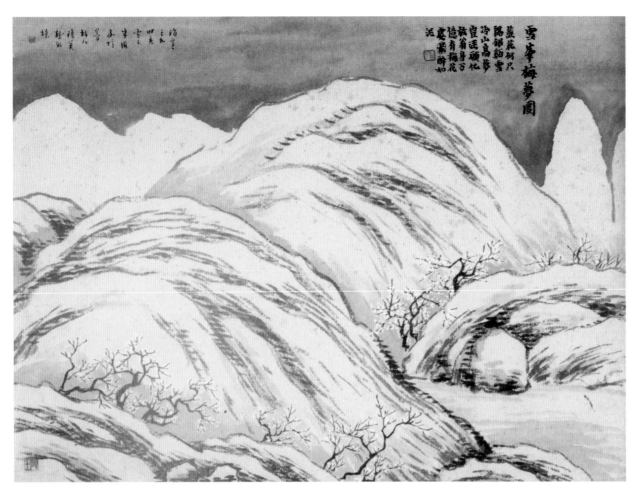

石门二十四景·雪峰梅梦图

护花何止隔银溪，雪冷山遥梦启迷。
愿化放翁身万亿，有梅花处醉如泥。

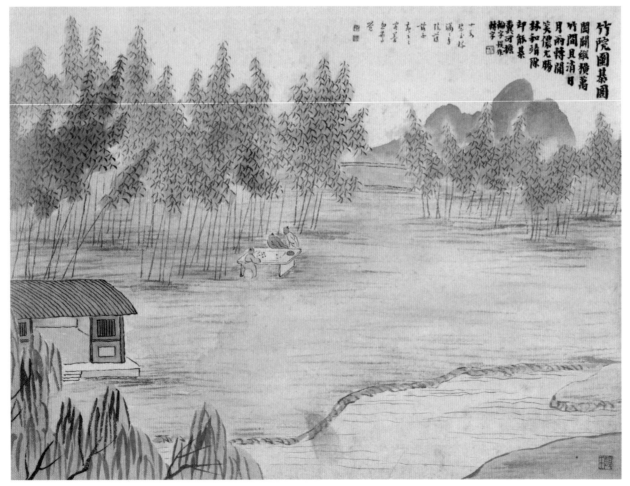

石门二十四景·竹院围棋图

阖辟纵横万竹间，且消日月两转闲。
笑侬犹胜林和靖，除却能棋粪可担。

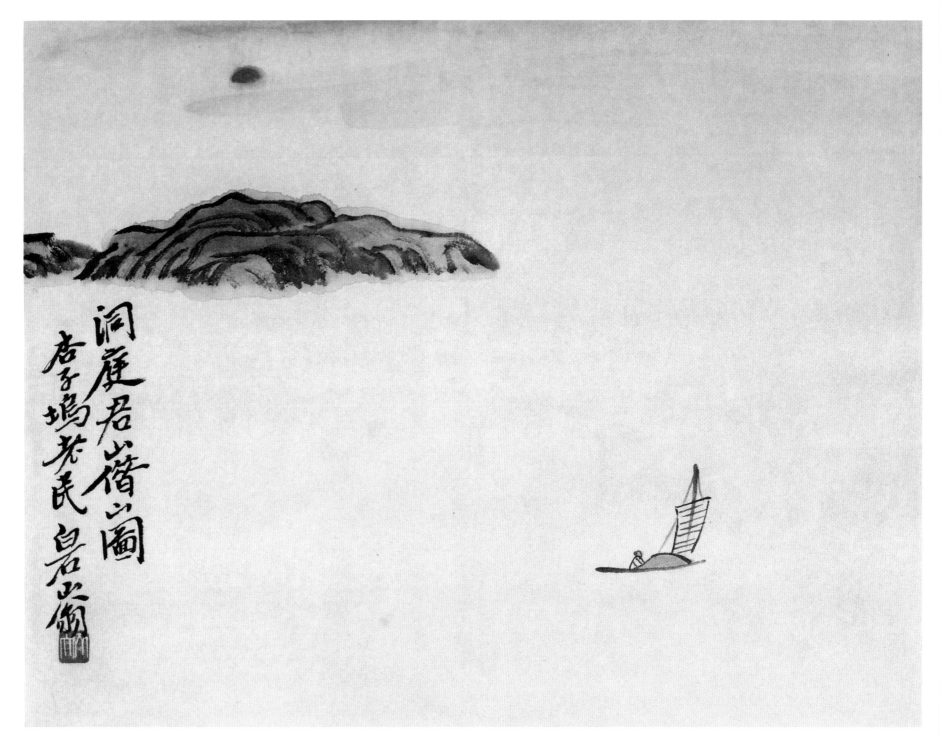

洞庭君山图

　　齐白石山水画的突出特点，一曰简少，物象简少，突出主体，省略琐碎，以勾勒为主，不用复杂的皴法。二曰新奇，构图、造型、笔墨、色彩、点景人物，都奇异不同寻常。齐白石已洗尽前人的面貌，将大自然的景观结合自己的个性，意境鲜明地自创一格。

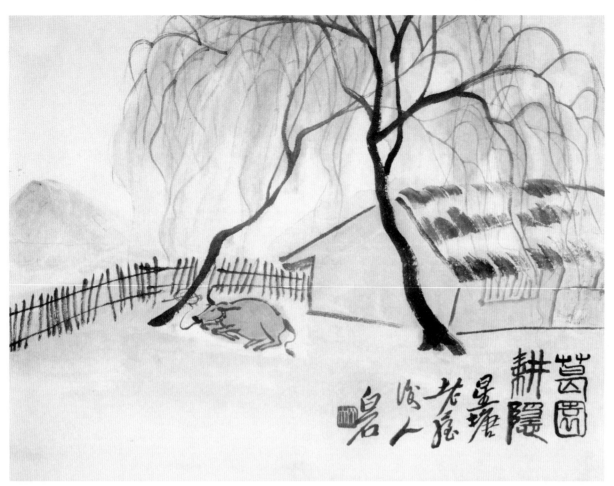

葛园耕隐

迎风摇曳的细柳，一头耕牛蹲卧在地上，有似桃花源一般场景。白石老人笔下，无论是多么深远的意境，往往二三笔，便将寓意超然于笔墨毫端。整幅画面充分表现了老人对太平世界的向往，和与世无争、怡然自足的生活态度。

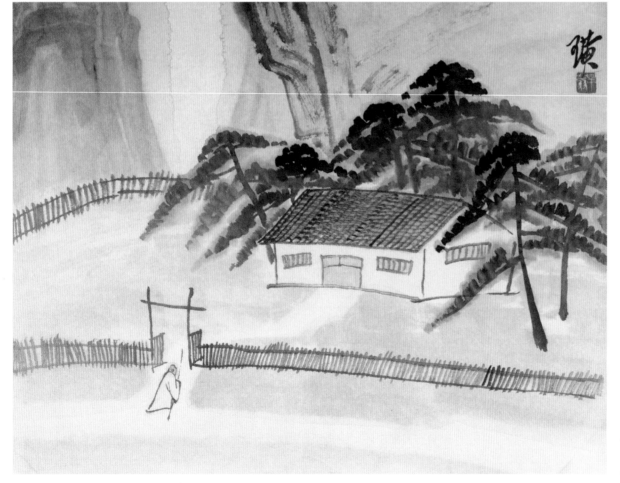

山水图

前景绘大树参差，墨色浓淡变化有致。林中掩映屋舍人家。远景高山大岭，简约但不简单，水墨淋漓。整幅画作仿佛有一种湿润感。

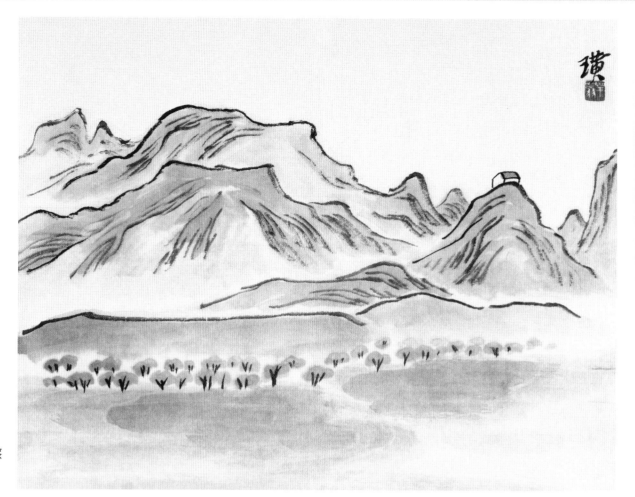

山水图

此画用简笔，用墨水分不多，山石皴擦少，有深远的意境，但显得比较稚拙。

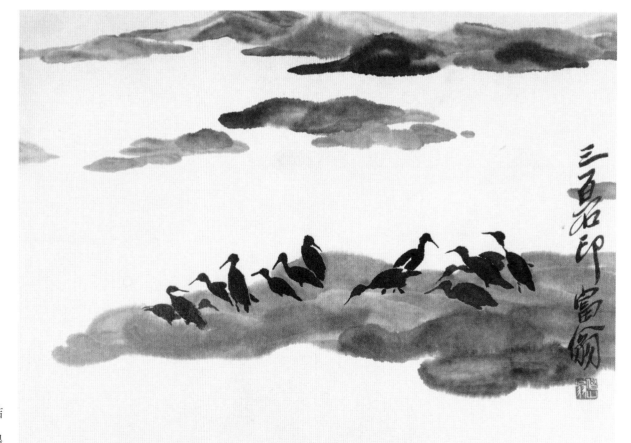

山水图

此幅作品就是齐白石减笔山水的实践结果，水波是寥寥的几笔，鸬鹚是仅具轮廓的墨点，坡岸礁石更是简单到平铺直叙。

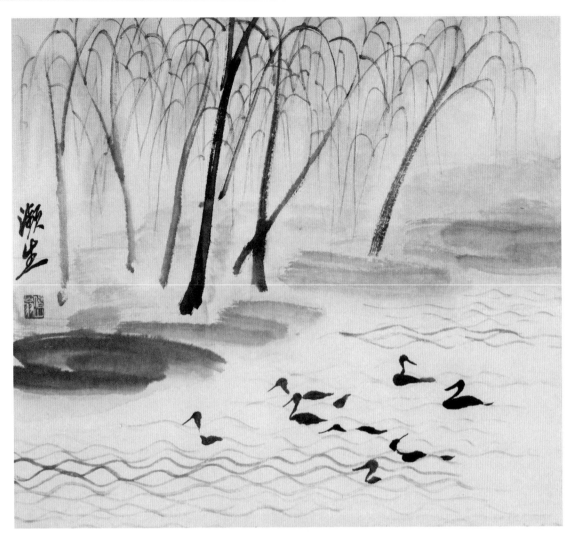

山水图

　　近处水波荡漾，几只水鸭翔游其中，嬉戏于粼粼水波间，水鸭只以浓墨写出，柳枝轻扬，留出无尽想象。

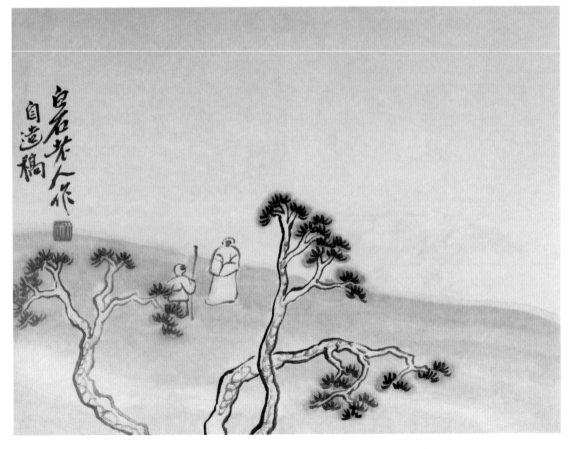

山水图

　　近景的松林，点线间处处藏锋含蓄，淡青轻晕，郁郁葱葱。

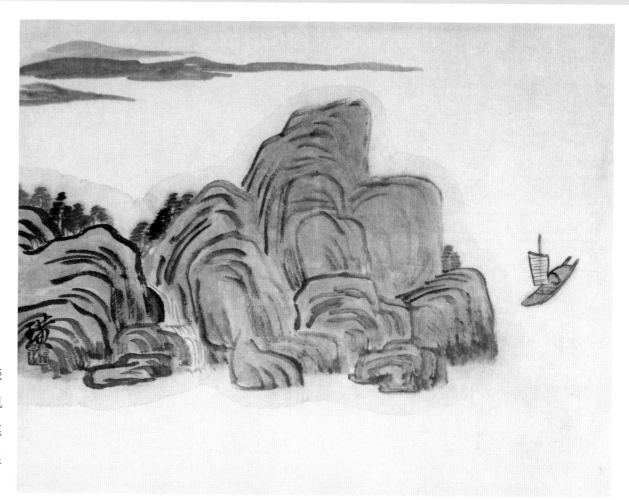

山水图

两抹远山，大笔没骨，景自天成，浓淡对比强烈显得清新纯朴。中景是一片帆影，帆影似随风而动，自然鲜活。整体画作不着一笔于云天而自显天高云淡，画面异常开阔，足显白石老人非凡功力。

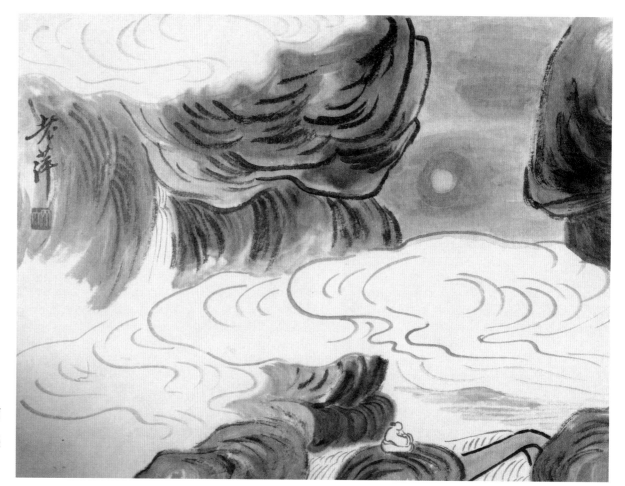

山水图

描绘山间云雾缭绕的景象，齐白石以简朴的稚拙感把山水描绘出来，线条流畅，笔墨淋漓尽致。

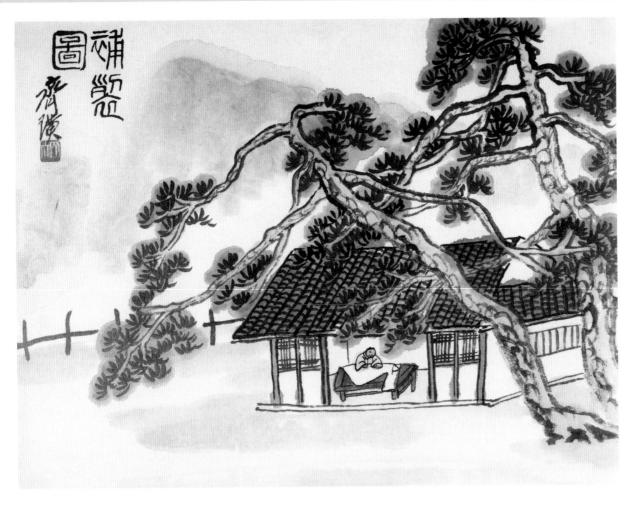

山水图

 齐白石把山水、人物、房舍、松树和山峦，都夸张而简略地表现出了相应的灵动境界。

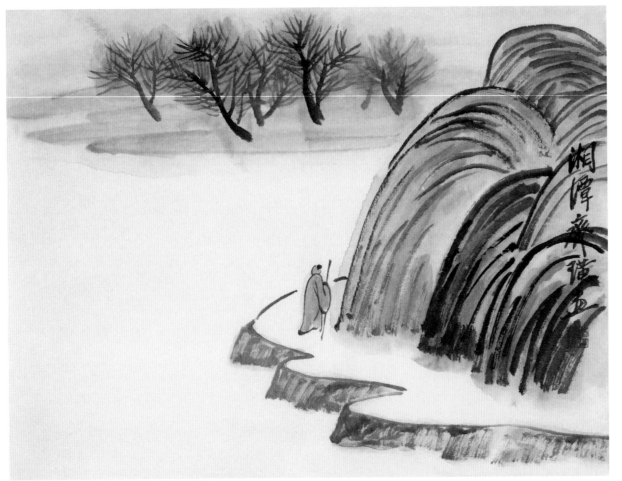

山水图

 整幅作品笔墨丰富而又对比鲜明，风格古拙独特，增一笔则繁，少一笔则简。作品重视直观经验，注入生活气息，善于造境，把平凡景物转化成为不平凡的意象，蕴含浓郁的文人画风山水意境。

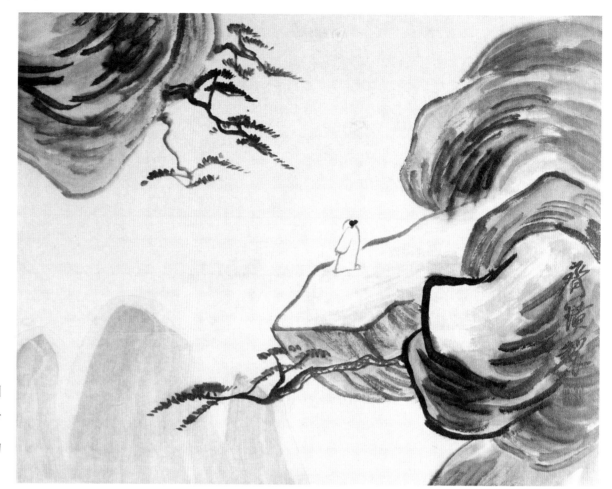

山水图

　　齐白石的山水多为简笔大写意，本图描绘一人在山崖上眺望远方，山水中蕴含有民间意味以及简略之中散发出的一股浓厚的文人气质。

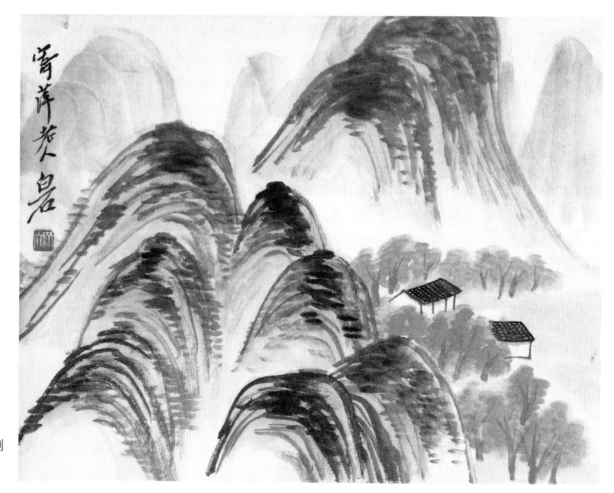

山水图

　　本幅山水章法、笔致、构成的妙趣，体现了齐白石所说的"胸中山水奇天下，删去临摹手一双"的艺术追求。

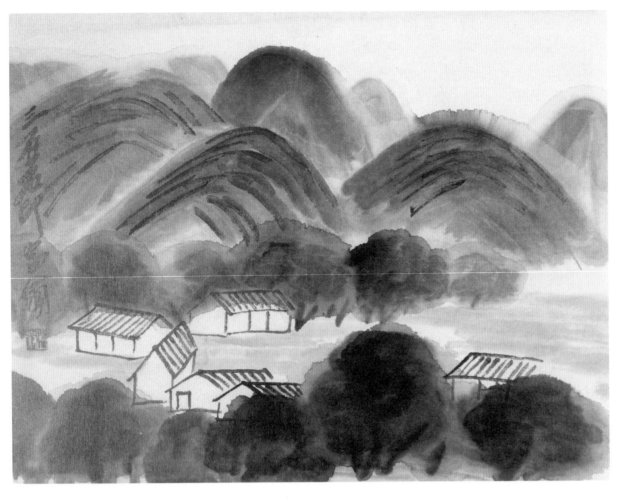

山水图

　　此幅山水画以焦墨密集点染画成一行行的树木和房屋，又以淡墨苍劲有力地勾染中景，石青色把远景推开，是典型的齐家画风。

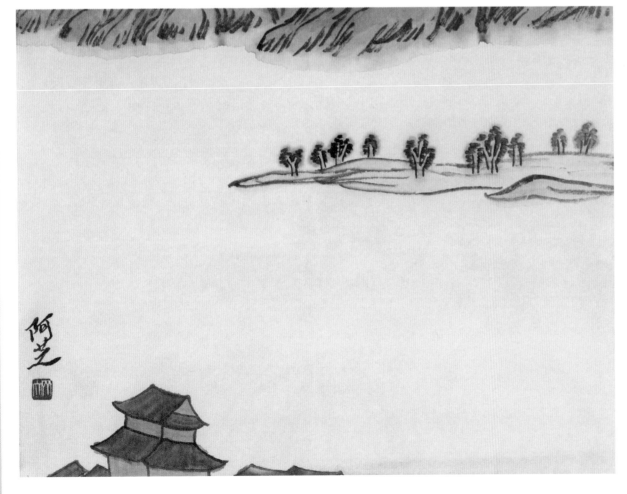

山水图

　　此幅山水画，笔墨厚重朴拙，构图简洁凝练，赋色明快大方，意境深远开阔，颇有画外之意。

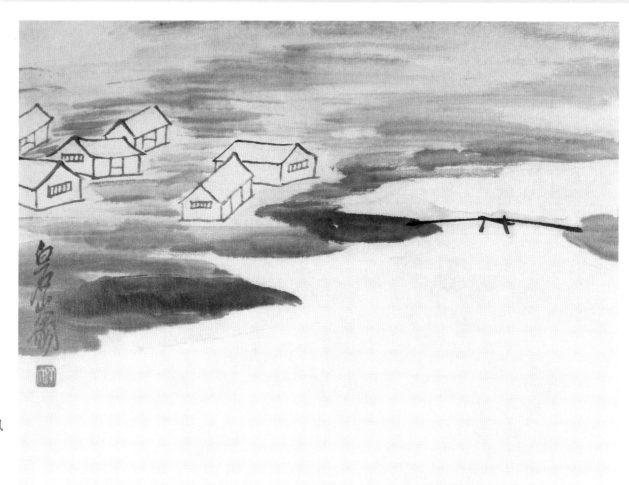

山水图

　　该画随意摆布，涉笔成趣，漫不经心而风格飘逸。其画中笔法与上部款字笔法相呼应，放中有收、分中有合，故整体气韵甚佳。

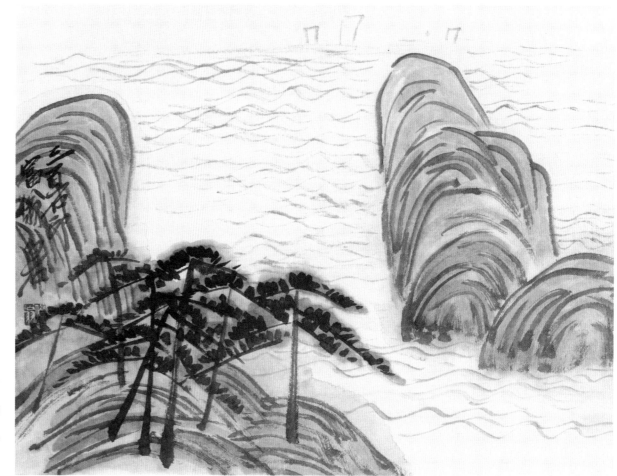

山水图

　　海水荡漾、帆影点点，此图体现了齐白石平朴简括、雄健明快的风格。不仅把传统的写意山水与民间艺术结合，而且以真山真水为师，不落前人窠臼。

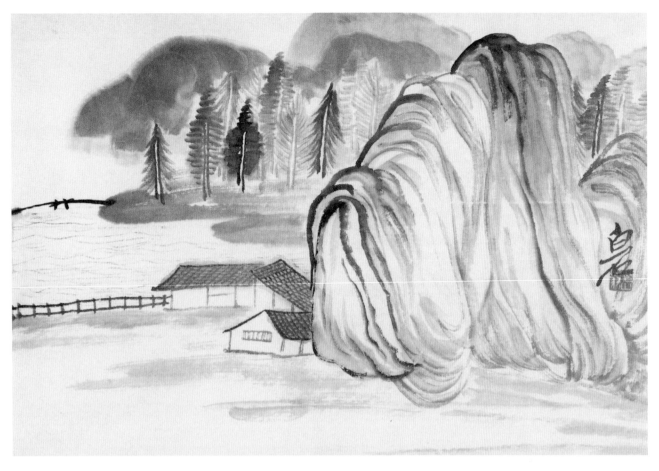

山水图

此图岸边三四树，墨有浓淡，笔分干湿。小桥蜿蜒，远处对岸，秋林一抹，远处则水天一色，浩渺无边。整幅画作，笔墨精简，构图新奇，无常法而又合法，貌似平淡却饶有趣味。

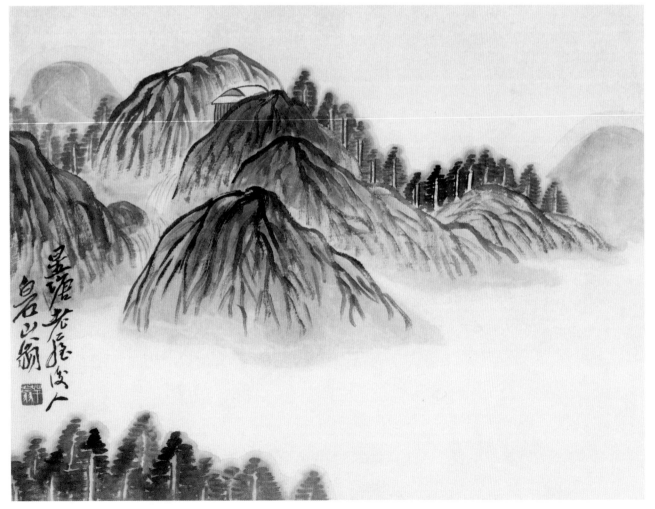

山水图

群峰连绵、树木丛生，此幅作品设色清淡，用笔上有金农的淡逸之气，而又不过于追求清远自为的清高之境。石涛的生活机趣，齐白石也继承了。

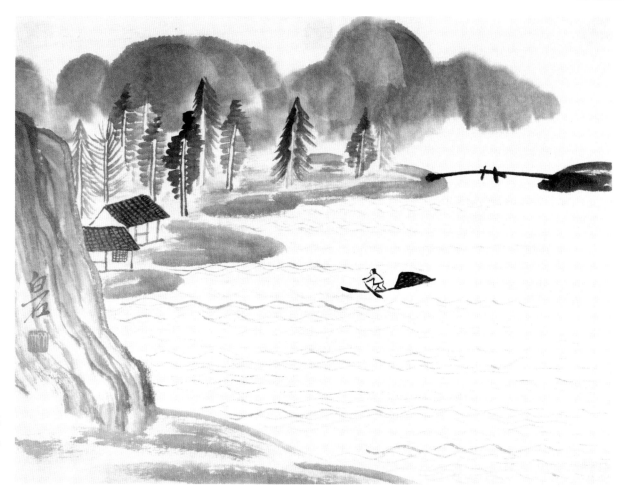

山水图

　　齐白石文人式山水画作独具风格。此幅构图朴素简略中清新纯朴。体现出白石老人的"天真"和"童心"。

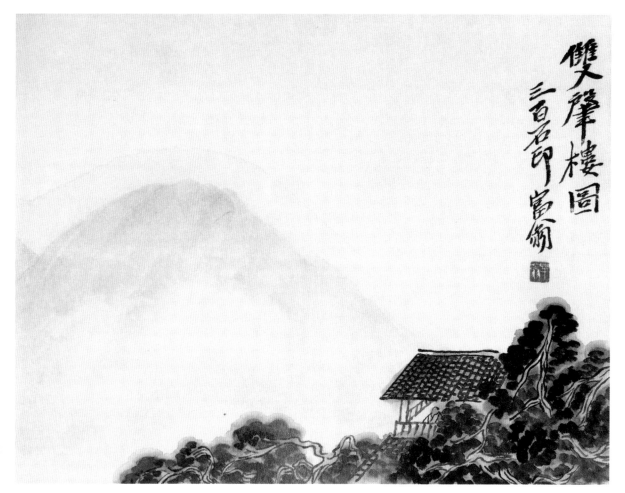

山水图

　　此幅齐白石山水笔法放纵雄健，意境开阔，设色明快妍美。

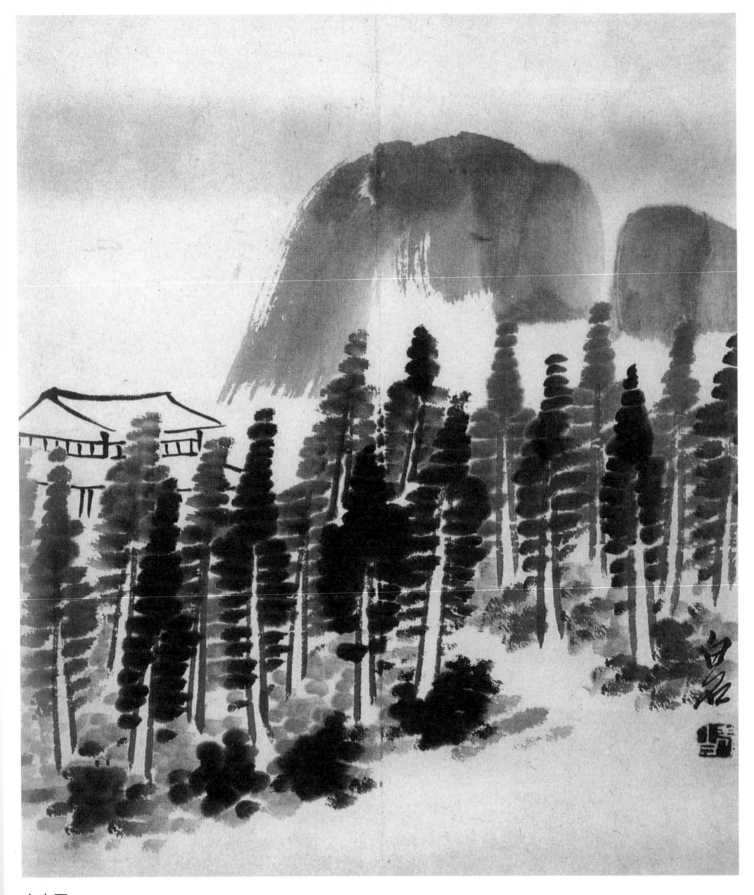

山水图

　　此幅山水图高山耸立，远山淡墨，近处树木丛生，较之中间山色渐淡，有推远的效果，整体风格
淡逸。近处的屋舍，增加了画面的内容和生活的气息。

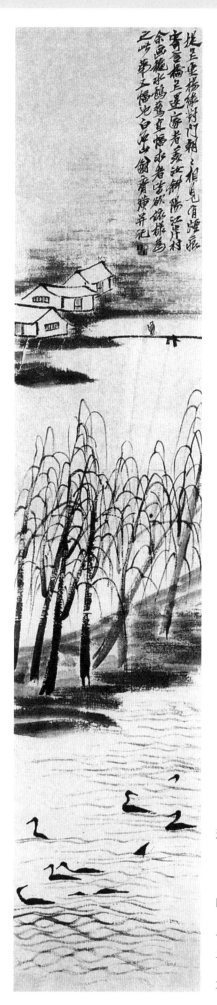

秋水鸬鹚

　　此幅作品画的是晚霞斜照的渔村，细波荡漾的湖水，迎风摇曳的细柳，成群嬉戏的鸭子，一抹美丽的夕阳，有似桃花源一般的场景。

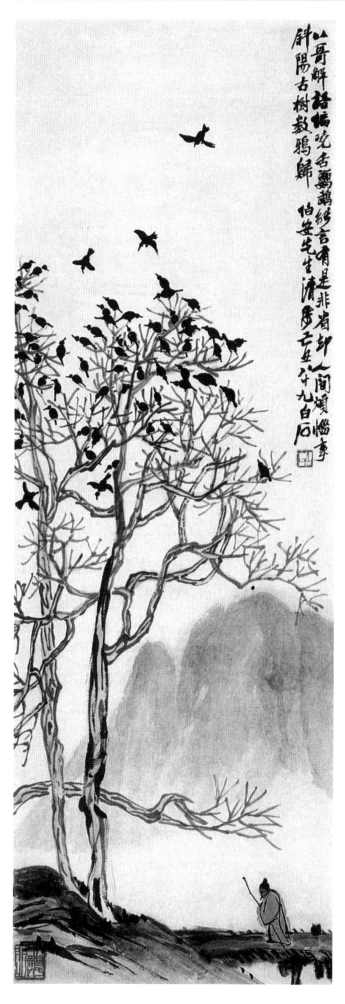

古树归鸦

　　此幅作品山峰耸立，层叠连绵，画树笔力雄劲，远山辅以花青色，整体气势宏伟。一人独过小桥，乌鸦归来，增加了画面的内容和生活的气息。

人物

　　白石老人早年曾拜一位萧姓画家为师，专学人物画。后人也有记载："（白石）翁作画，先学宋明诸家，擅工笔，清湘、瘿瓢、青藤得其精髓。晚乃独处匠心，用笔泼墨淋漓，气韵雄逸。"其中人物画则得益于黄慎为最。当时的白石倾心扬州八怪，犹喜黄慎和金农，每得黄画必悬于壁上，推敲数日，默记于胸，他画的人物线条从最初单纯学黄的繁线，到后来转化为吸收金冬心以后非常简练的用线造型。从题材而言，佛教主题的绘画几乎贯穿了白石老人的一生，他的人物画更多民间生活意趣，用笔简练生动，十分传神，而又不失文人趣味。

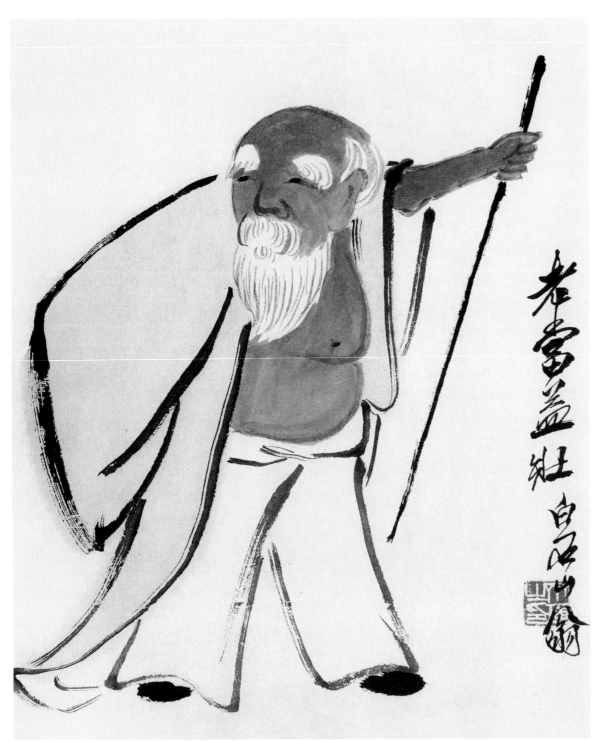

老当益壮

　　此幅作品中老者面部刻画写实，纹理细致，拱额、寿眉、长须，颜色皆白，象征长寿，表情亲切和蔼，栩栩如生。老者左手持杖，竹杖书法用笔，劲挺有力，老者衣饰淡墨渲染，简练而精到。

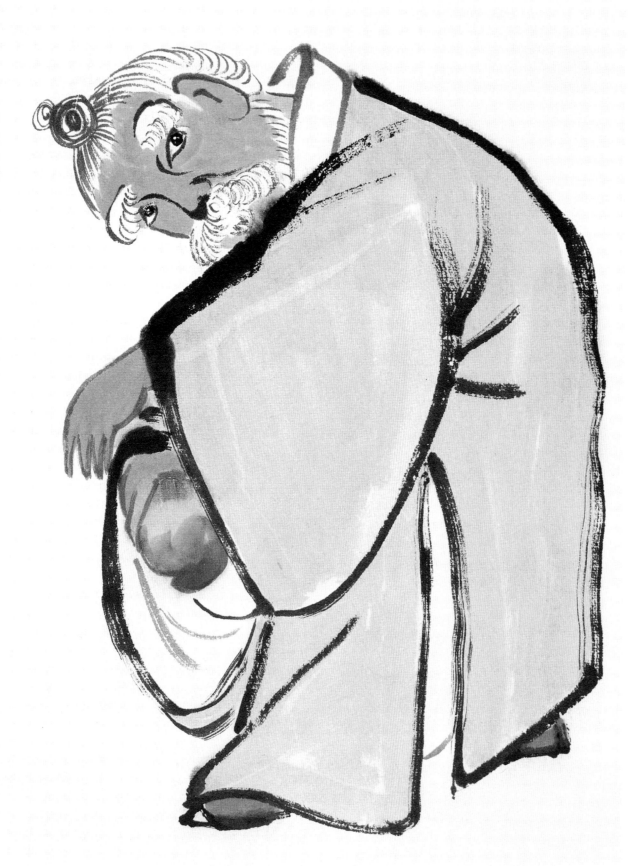

偷桃图

　　人物造型准确，生动有神，人物线条苍劲浑厚，时见飞白，设色清淡柔和。构图简洁严谨，虚实结合。粗与细，浓与淡，色与墨处理得恰到好处。

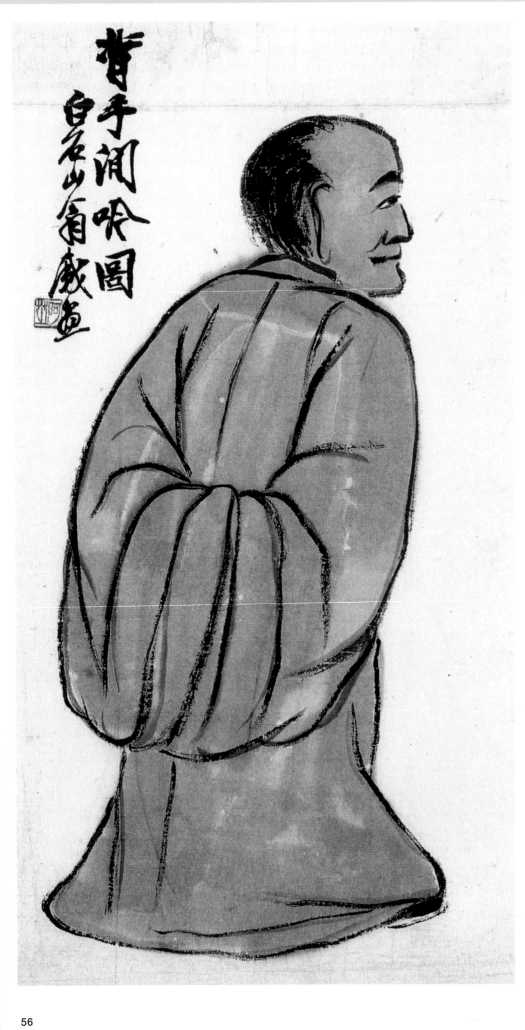

背手闲吟图

本幅作品构图简洁工整，人物稚拙古雅，身着肥大长衫，笔墨苍中见秀。

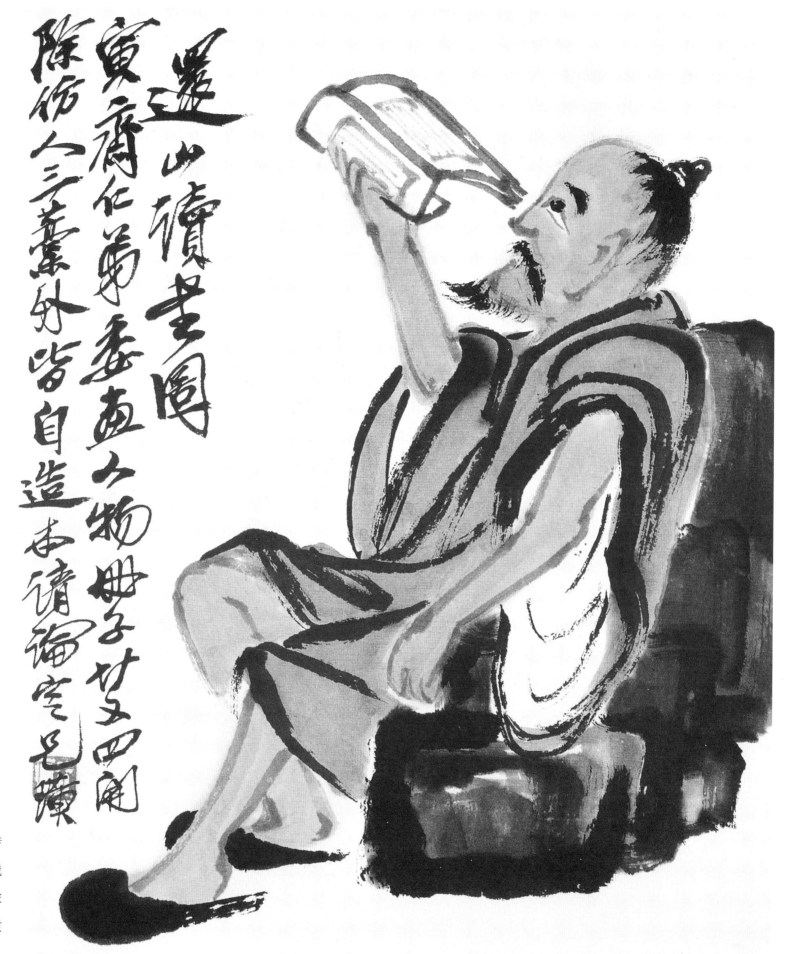

还山读书图

人物造型生动传神，笔墨凝练简约，线条自由率意，以墨色浓淡干湿表现出袍服的质感和衣纹转折的关系。

还山读书图

黄宾仁为菊委画人物册子廿又四开，除偶人三叶系外皆自造本谱编究毛襄

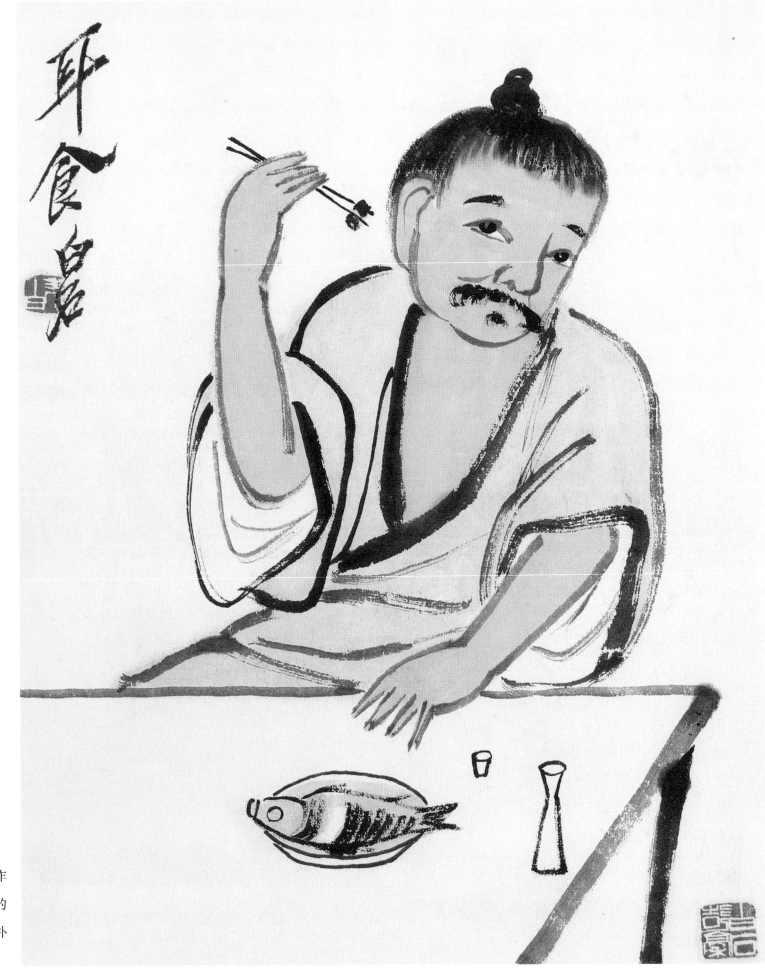

耳食图

　　齐白石朴实谦虚、自信自强，这使他的作品也体现出刚柔兼济的特色，创造出一个质朴清新的艺术世界。

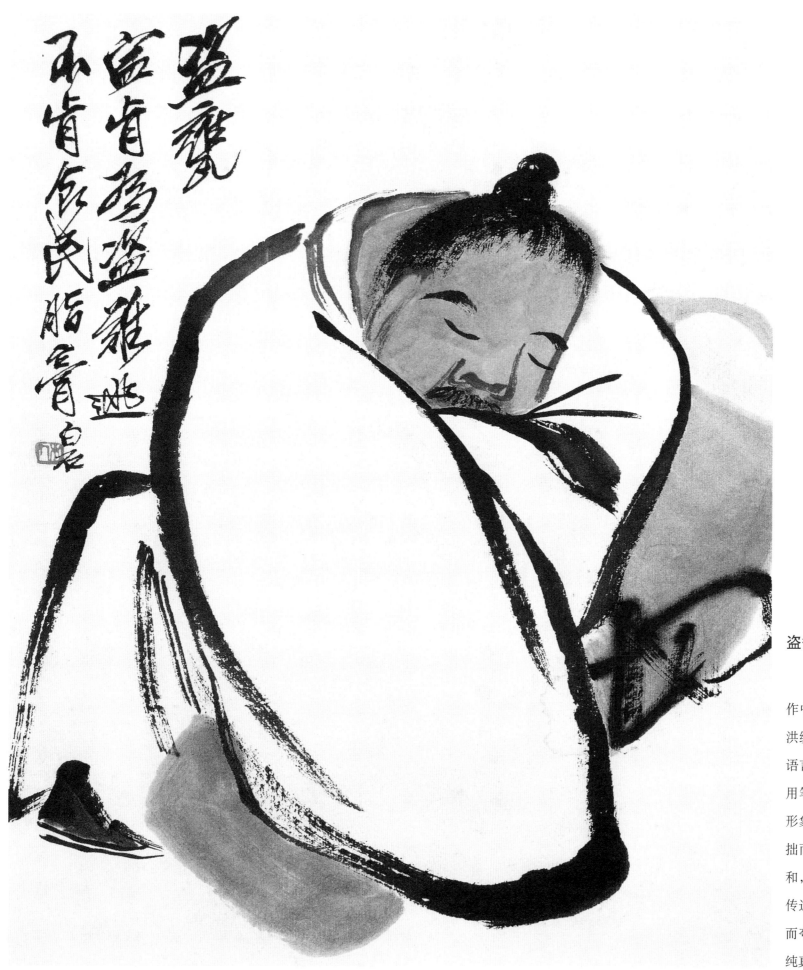

盗瓮图

齐白石人物画创作中融入了梁楷、陈洪绶等传统文人笔墨语言，这一类人物画用笔简而富有意趣、形象简而蕴内涵，稚拙而纯朴、凝练而平和，线条自由率意，传达给世人一种真实而夸张的天趣，一种纯真的生命力。

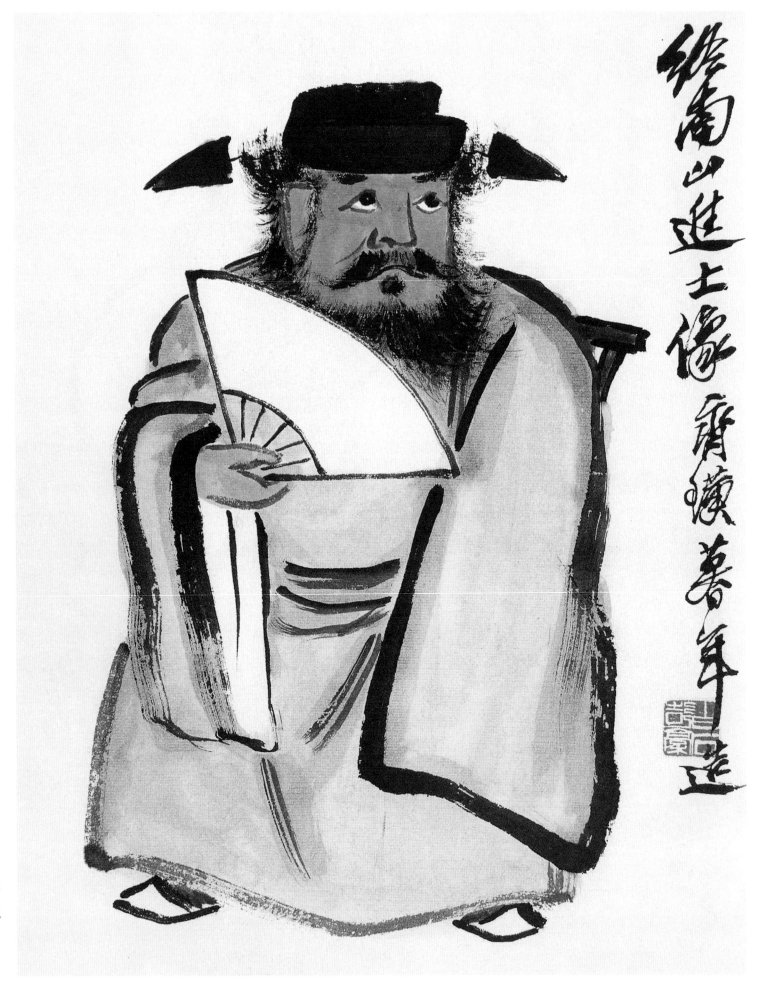

终南山进士像

终南山进士像

　　人物表情生动，用笔凝练，厚重而不板滞，以渴笔擦出衣服外沿轮廓，层次分明。

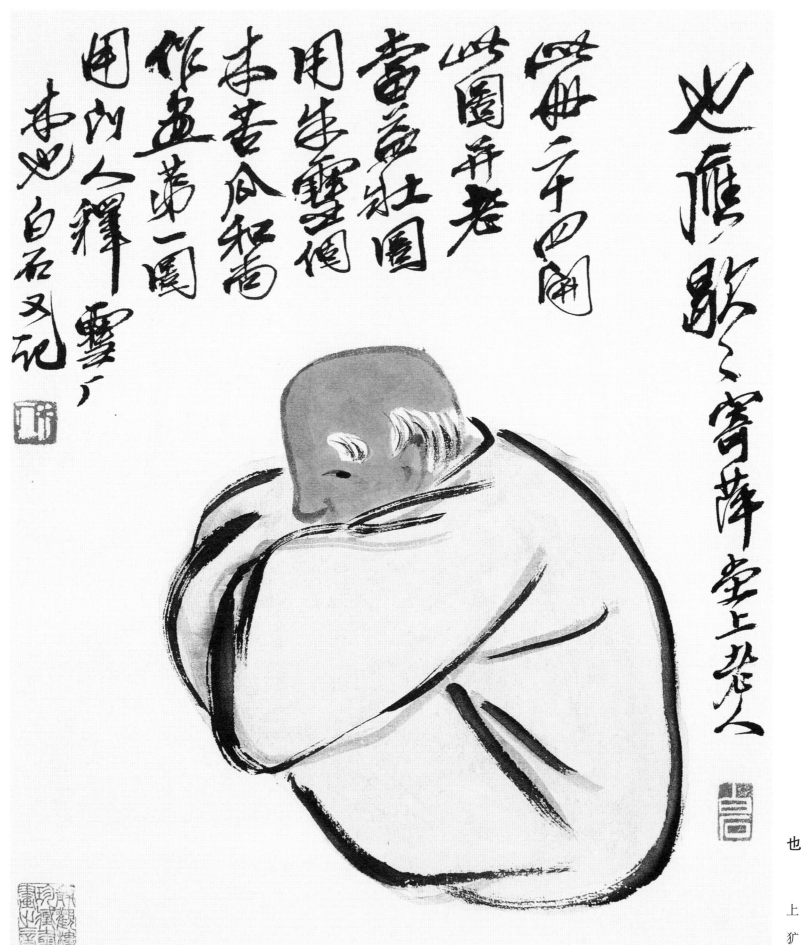

也应歇歇

　　此图在用笔上，细腻中颇见粗犷，衣服表现浓淡相间，笔简意足。

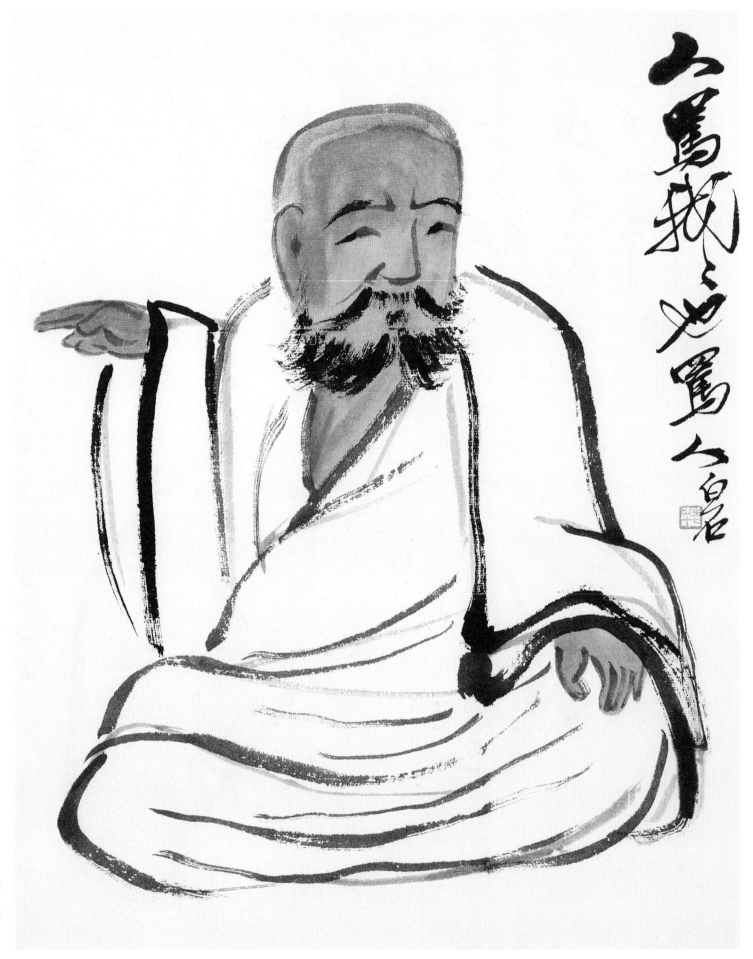

人骂我我也骂人

　　本图画一老人似在呵骂，笔法简略有神，题字书法苍劲有力。

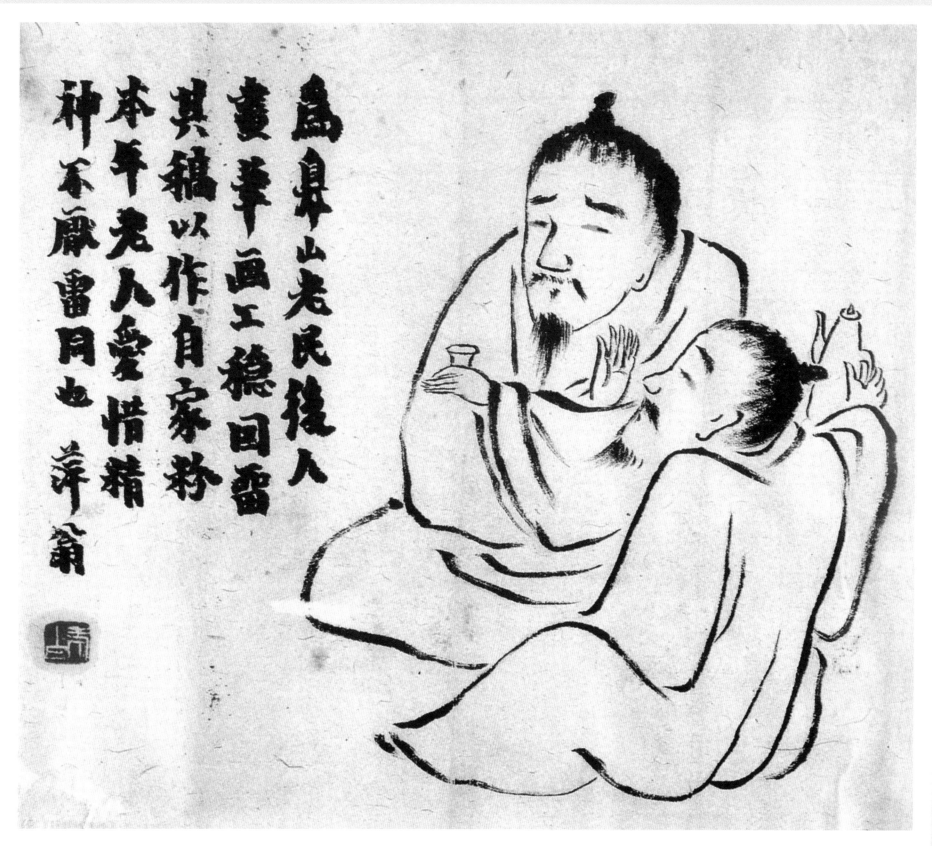

却饮图

刻画两人对饮场景，勾勒墨法浑劲，苍拙朴厚，似金冬心法。寥寥几笔，简括有力，得神于形外，皆具无限禅机。也表现了画家深厚的书法根基。

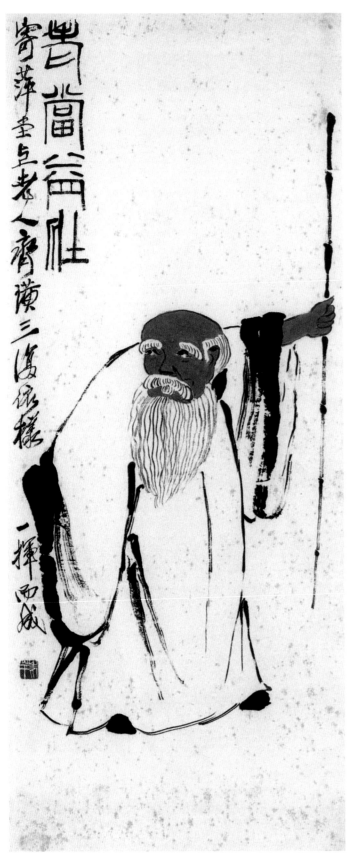

老当益壮

画面中老者面部刻画写实，寿眉、长须，颜色皆白，象征长寿，表情栩栩如生。老者左手持杖，手部细腻。竹杖书法用笔，劲挺有力。

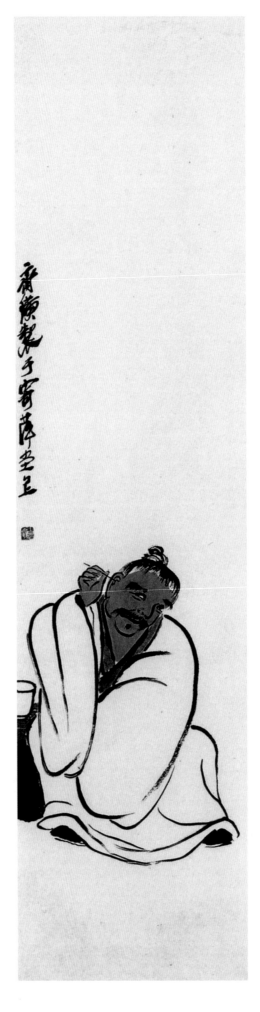

挖耳图

本幅作品刻画一老者正在挖耳，充满生活气息。人物刻画写实，用笔简练，设色典雅沉静。

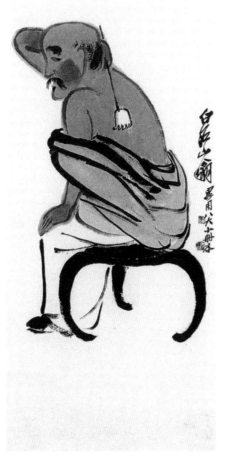

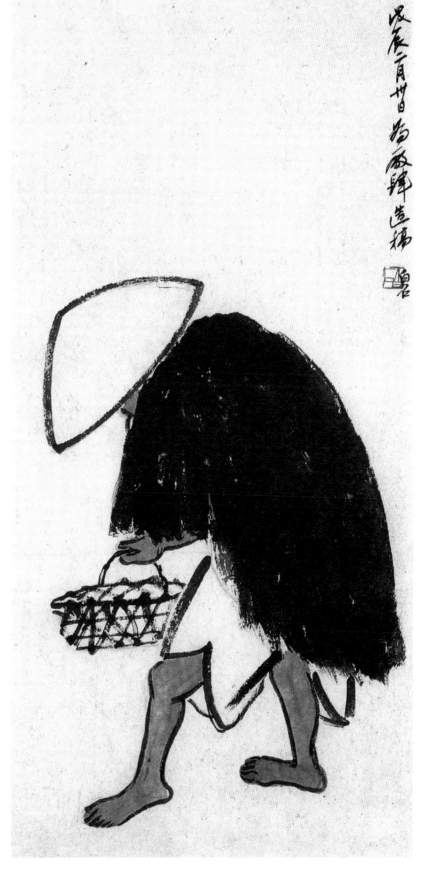

搔背图

简笔写意，略于形貌而精于神意，用笔随意而不拘于格法。

渔翁图

笔简而意足，纵笔挥写，画中充满幽默、智慧。

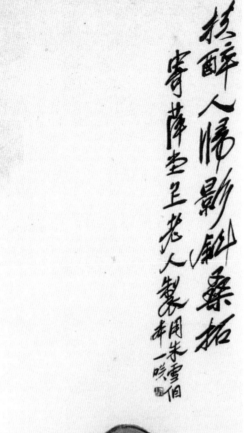

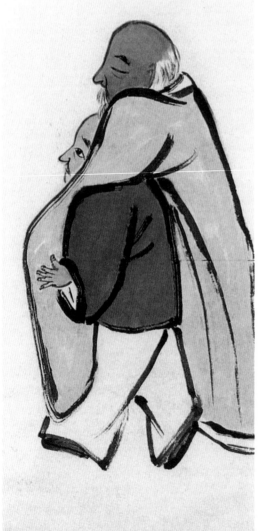

扶醉人归图

　　一老人醉酒后，被人挽扶而归，造型准确生动，人物线条苍劲浑厚，构图简洁严谨。

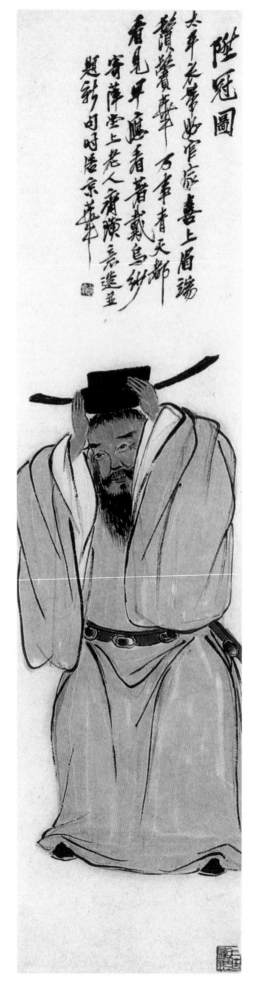

升冠图

　　表情生动有趣，笔墨雄浑滋润，线条劲健有力，表现出一种民间生活思想意趣。

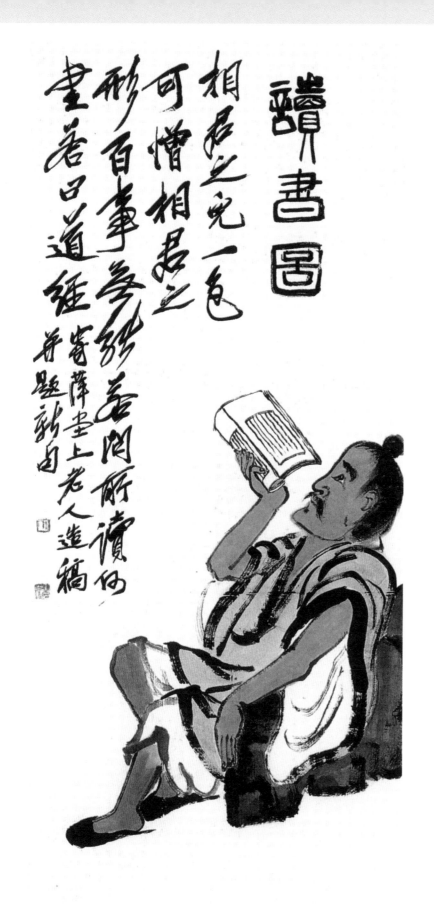

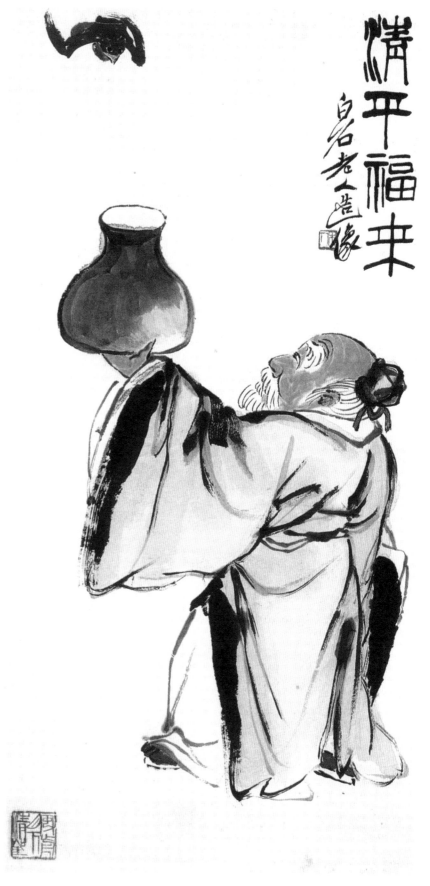

读书图

齐白石的人物画是乡村趣味的呈现，被传统文人画家视之为小道、旁门的题材，却让齐白石端上了文人雅趣的台面。

清平福来

人物表情亲切和蔼，栩栩如生。老者着广袖长袍，用笔简练而精到。

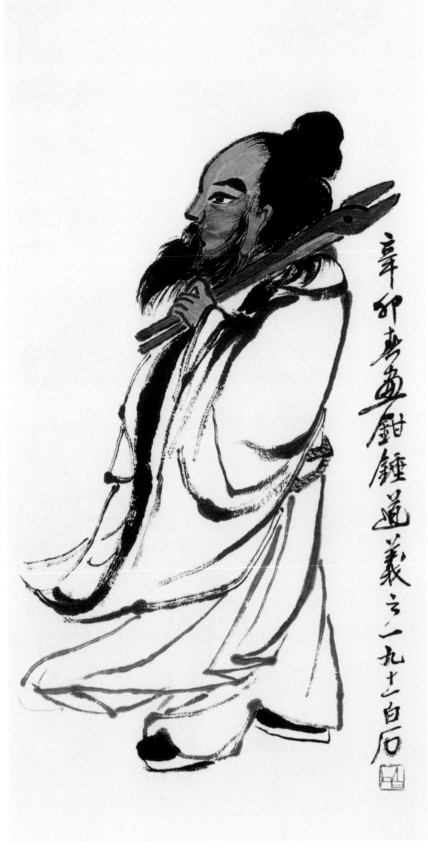

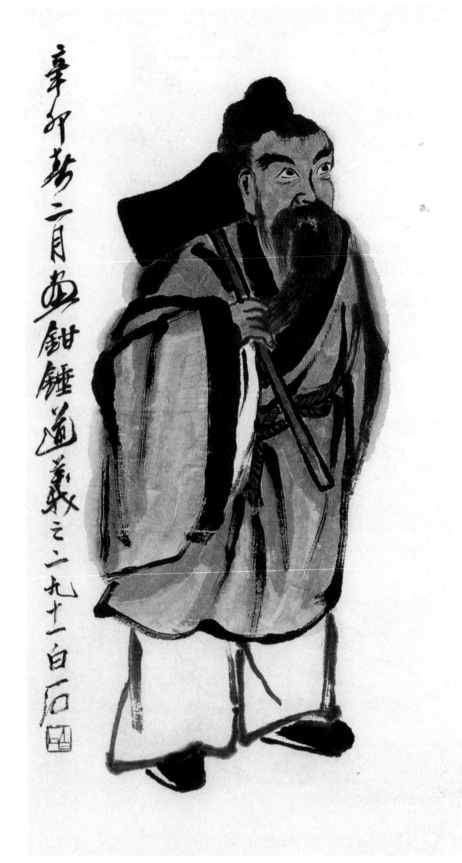

钳锤道义图之一

　　刚健中寓轻柔，潇洒飘逸，虽然只是寥寥几笔，却是言简意赅，个性充盈。

钳锤道义图之二

　　讲究墨色的浓淡与色彩的变化，身躯全用粗放的写意画法。

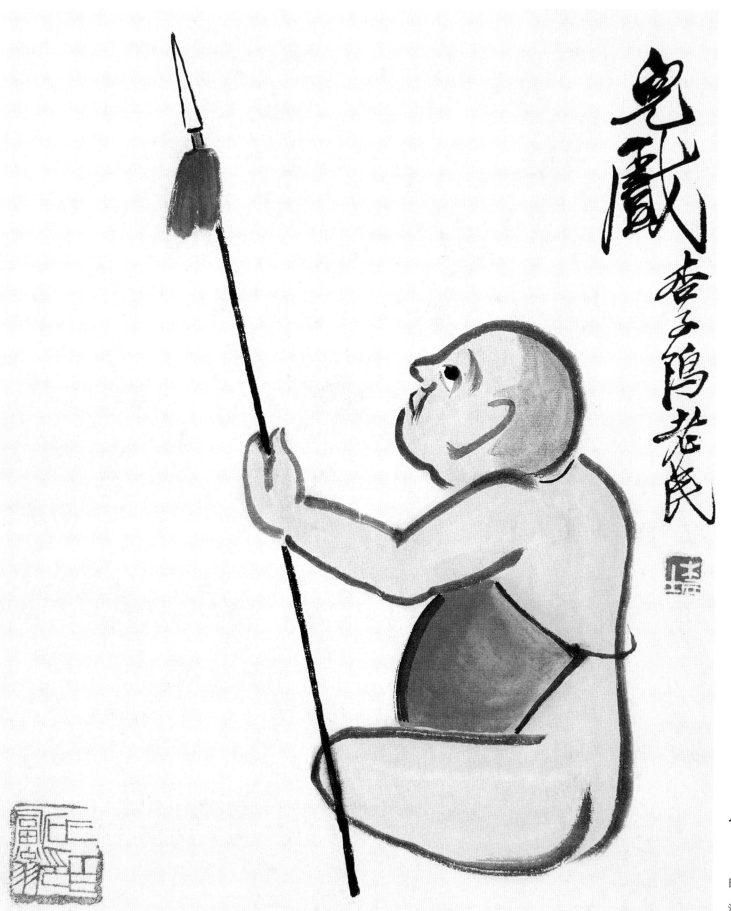

儿戏图

　　笔墨凝练简约，线条自由率意，表现出儿童天真烂漫的稚拙之感。

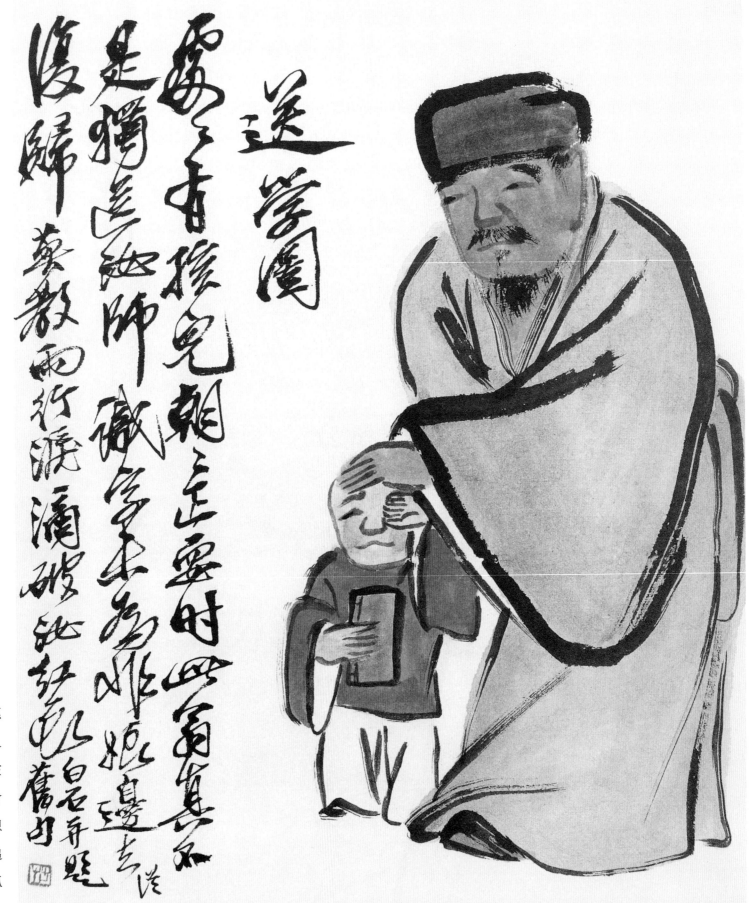

送学图

此画描绘了一个不愿上学的小男孩，模样惹人疼惜怜爱。用简笔勾勒空间，从而赋予画面深层含义，激发观者的智慧与想象力。齐白石的画笔不追求纪实般的精准，只求抓住事物的精髓。

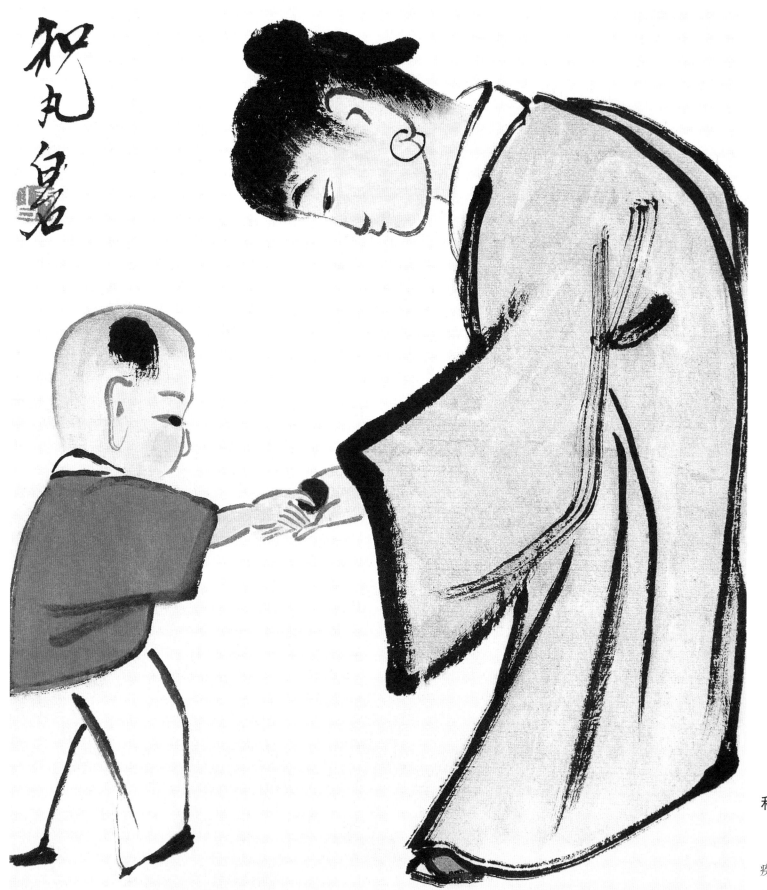

和丸图

　　纵观全画，用笔迅
疾顿挫，线条硬折，浓淡
相间，潇洒有致。

当真苦事要儿为
当真苦事要儿为日之提罪阿每催签洚人间夹增少生此兰呈反以揺荡荡第二图第二首白石山翁

当真苦事要儿为

齐白石的人物画，乃是画种之创格，逸笔草草而神情必现，又往往辅之以题款及诗句。谐谑相杂，讽世之余，一唱三叹，其文字与写意之人物互相辉映。往往言有尽而意无穷。

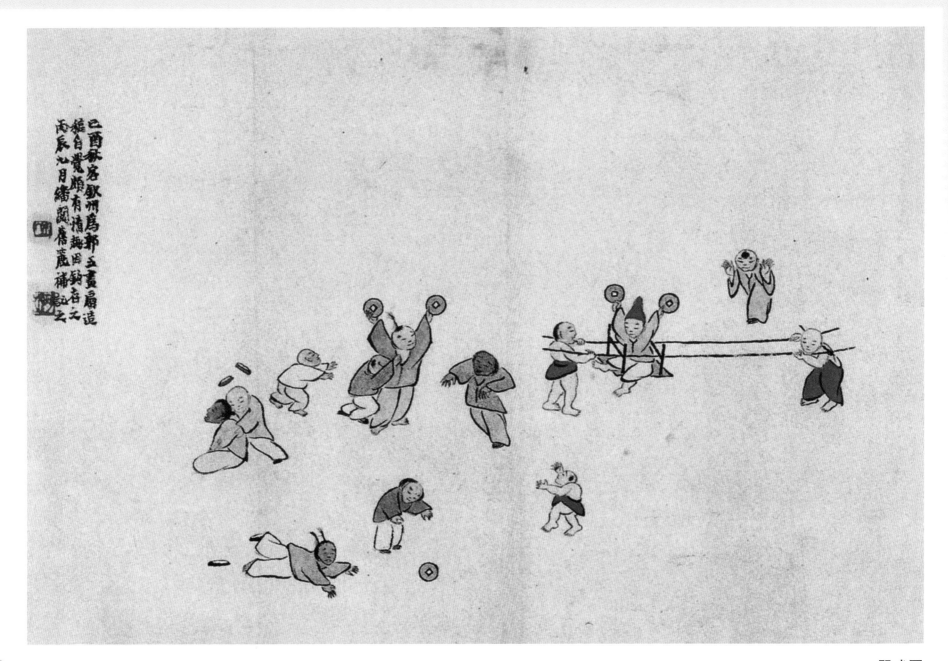

婴戏图

一群儿童在嬉戏，形态生动，用笔简练有
神，表现出儿童天真烂漫的神情，也是齐白石童
心的体现。构图空阔，富有特色。

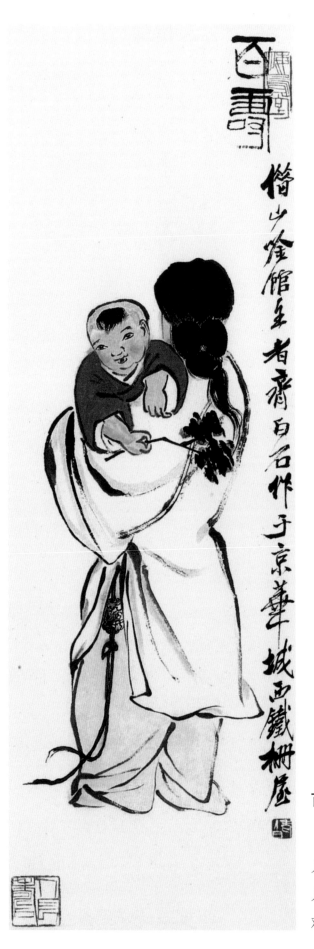

百寿图

画一妇人怀抱婴
儿，用线劲健有力，婴
儿表情生动，设色富有
对比性。

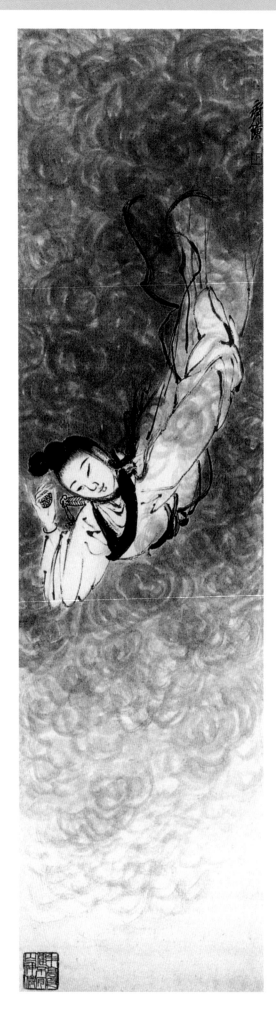

红线盗盒

画红线女在空中飘飞。红
线女面型和姿态表情同画家早
年仕女画相差无几，属于晚清
流行的改（琦）、费（晓楼）
样式；用羊毫圆势笔法画团
状祥云，也不始于齐白石。总
之，这一类作品还带有很强的
摹仿性，但所画多是民间传说
中的人物。

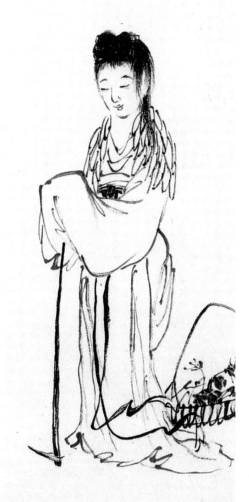

仕女图

画仙子，用线简洁流利，人物表情生动，自有一种朴拙的真实感。

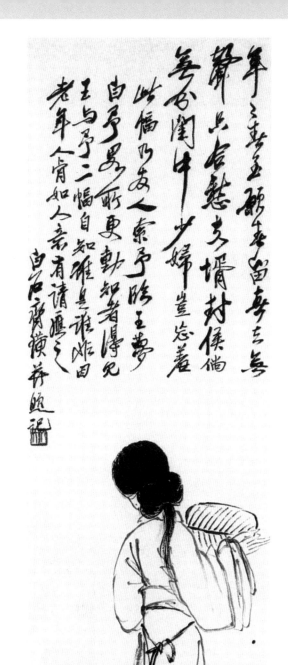

执扇仕女图

画执扇仕女图，体现出齐白石深厚的传统绘画线条功底。

罗汉

　　此画以墨写须眉，发丝的盘结勾曲纤毫毕见；以墨线勾画身体及衣褶，笔墨凝练简约，面部清瘦，双眼圆睁，似有所悟，鼻子隆起，下巴突出，耳垂拉长，既有庄严肃穆的"法相"，又不失幽默诙谐。笔法粗简尚意，笔笔准确到位。

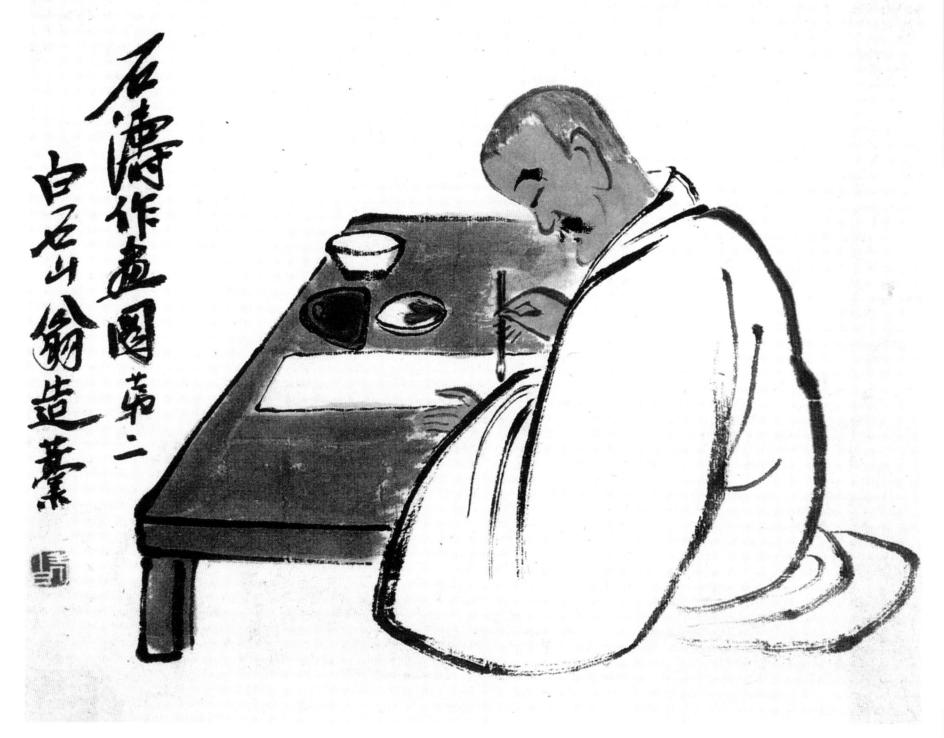

石涛作画图

人物面部以朱磦设色，衣纹线条用笔有力，粗而不笨，拙而不巧，整幅画充满了天趣童真。该画造型落笔，看似随意，实不随意。

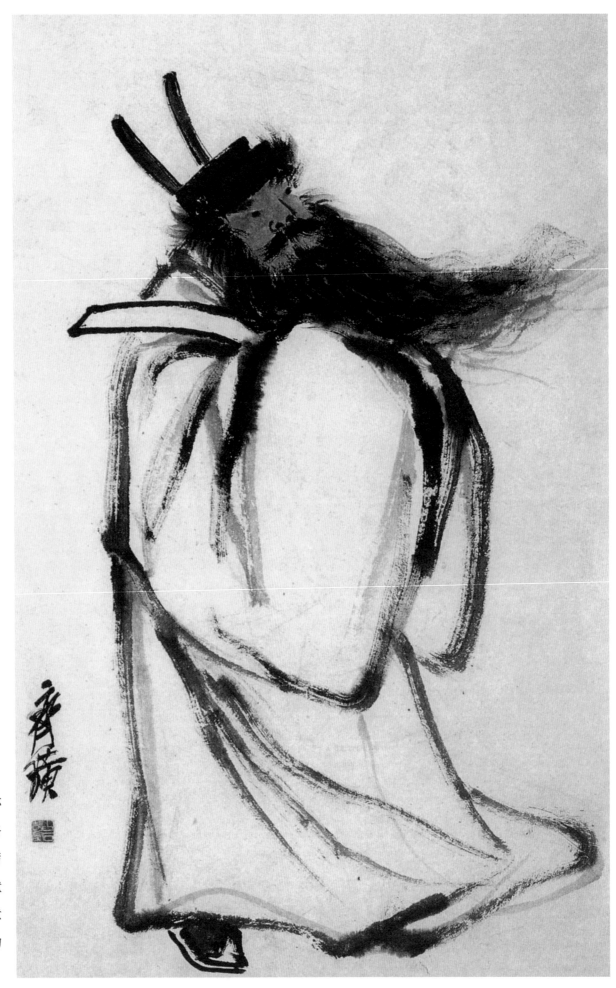

钟馗

　　齐白石的人物画神情姿态亦较丰富、鲜活。用笔随意、不拘格法、朴拙老辣、简约直率，略于写形体貌却精于传神达意，同时幽默天真，饱含浓浓的人情味和生活意趣，这可谓是齐白石大笔写意人物画的基本风格。

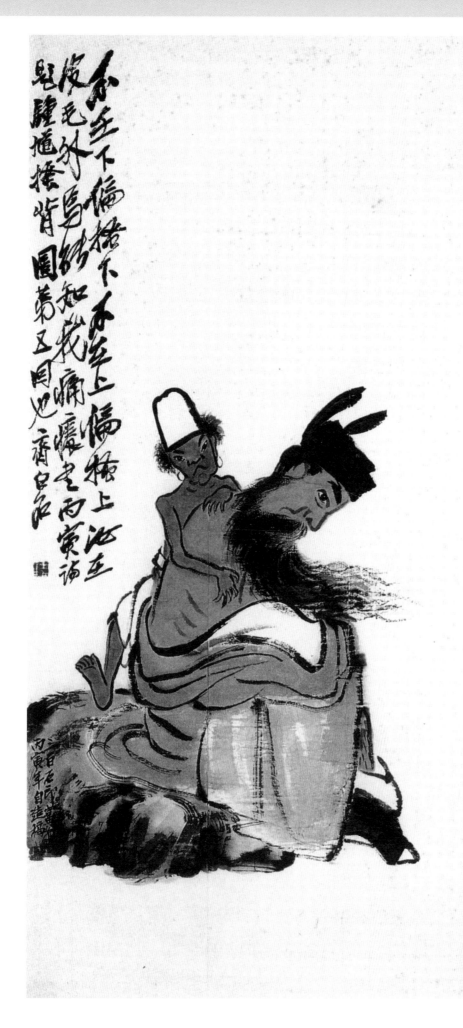

钟馗搔背图

此画描绘钟馗，显得稚拙而纯朴。钟馗传说深入民间，普通百姓悬挂钟馗画像以达到驱邪镇宅的目的，在齐白石的笔下，钟馗显得生活气息浓烈，一反传统画法。

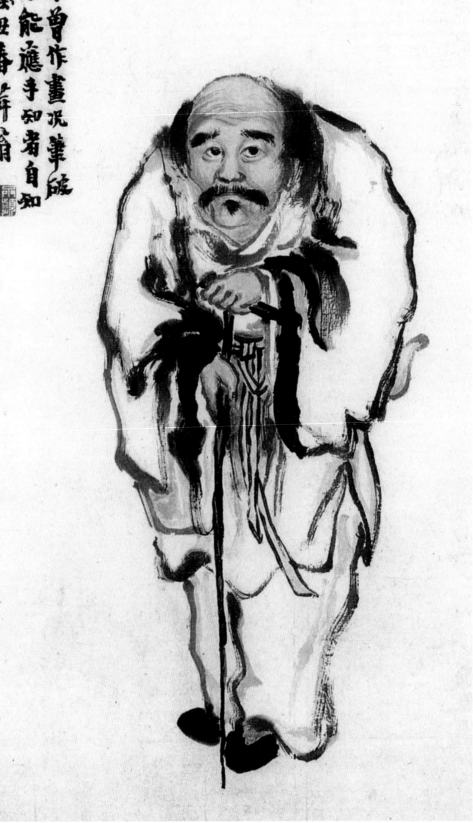

经年不曾作画况笔破
毫秃不能尽意手知者自如
癸丑春 萍翁

李铁拐像

　　画李铁拐像，用笔简而富有意趣、形象简而蕴内
涵，稚拙而纯朴、凝练而平和。

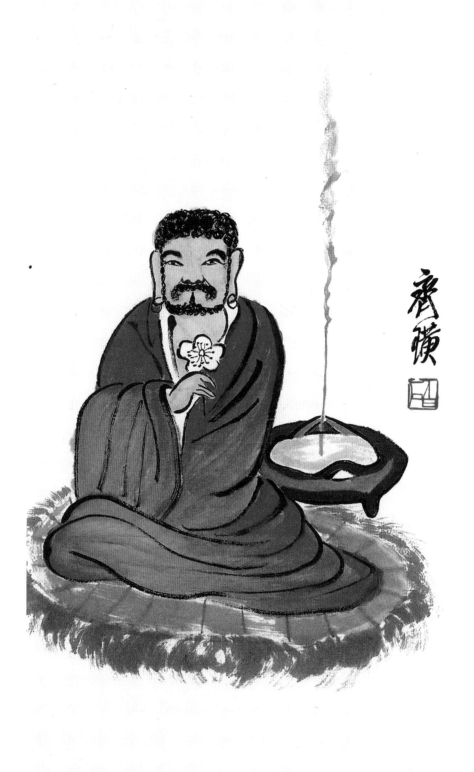

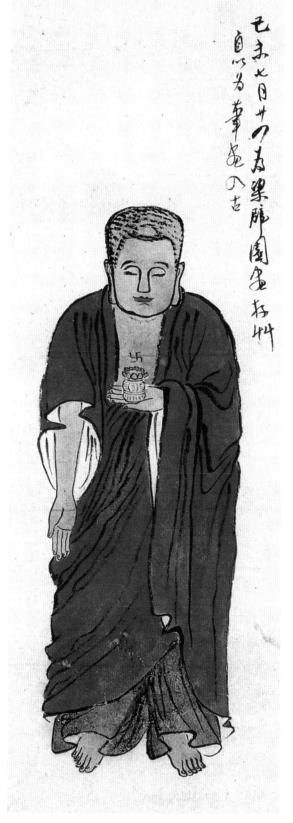

拈花微笑图

　　画作绘一左前侧佛坐像，双臂前屈，背部佝偻，拈花微笑，线条自由率意，以墨色浓淡干湿表现出袍服的质感和衣纹转折的关系。其笔法粗简尚意，笔笔准确到位，佛唇周围的浓须和硕大的耳环又暗示了他异域的身份。

佛像

　　整幅佛像，线条劲健有力，佛的一颦一笑刻画得惟妙惟肖，用色虽重而不失淡雅，令观者看后顿觉心旷神怡。

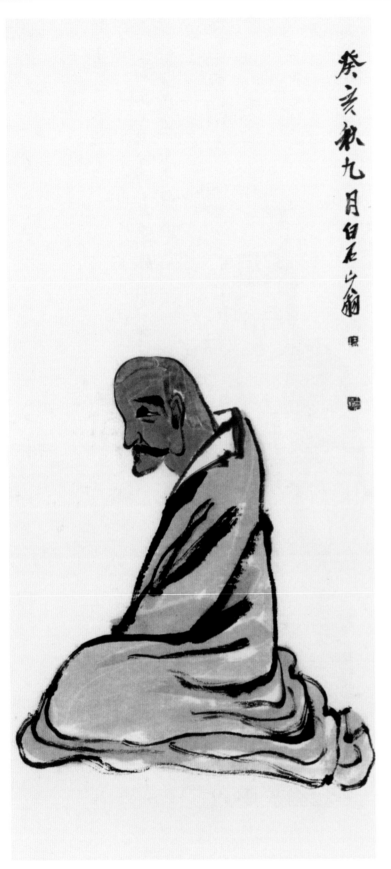

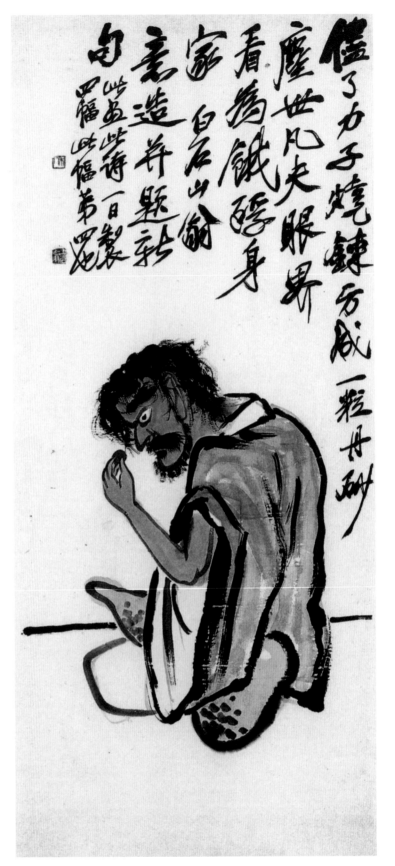

坐佛图

　　佛的身体藏于宽袍大袖之中，无过多细节点缀，具有圆融的佛法智慧；面部清瘦，双眼圆睁，似有所悟，鼻子隆起，下巴突出，耳垂拉长，不失幽默诙谐。

李铁拐

　　用笔更加恣肆，形象更为简括，逸笔草草而神情必现，言有尽而意无穷。

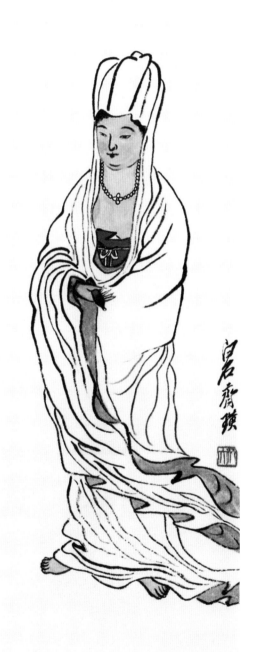

白衣大士

这幅白衣大士像，细致工笔，一颦一笑刻画得惟妙惟肖，用色淡雅，线条劲健，洒脱自如。

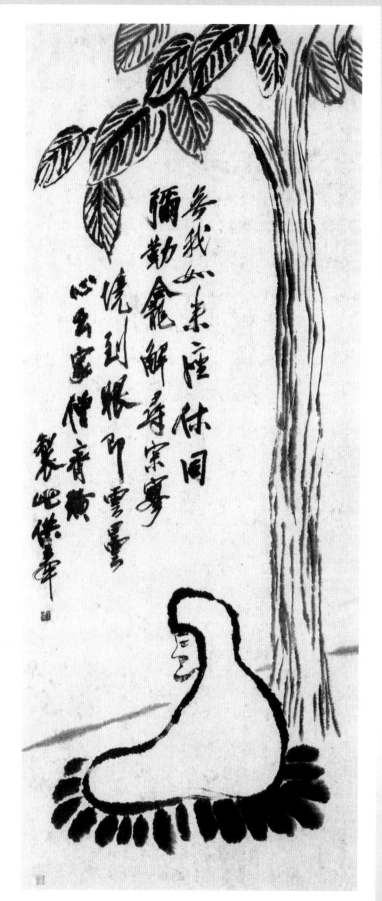

荫下坐佛图

用笔简而富有意趣，形象简而蕴内涵，稚拙而纯朴、凝练而平和。

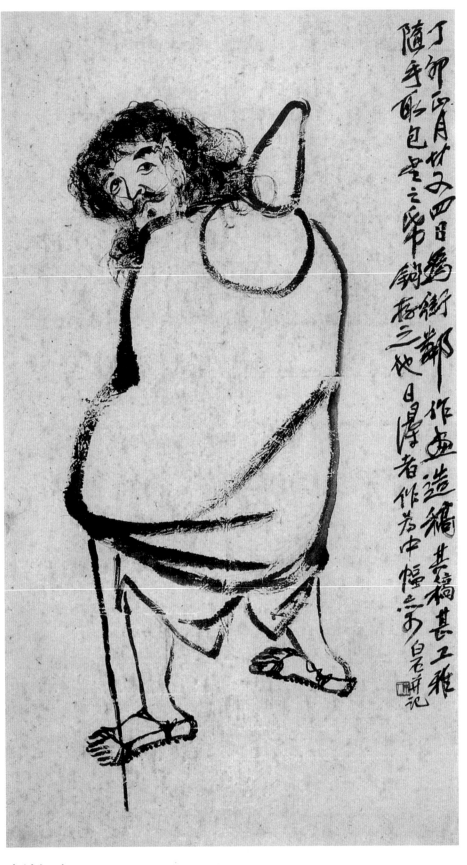

李铁拐稿

　　齐白石的人物线条粗放有力，用色沉稳，画风古拙，用笔减而富有意趣，形象简而蕴内涵，特别是一些自写性质的人物画，更是稚拙而纯朴、凝练而平和。

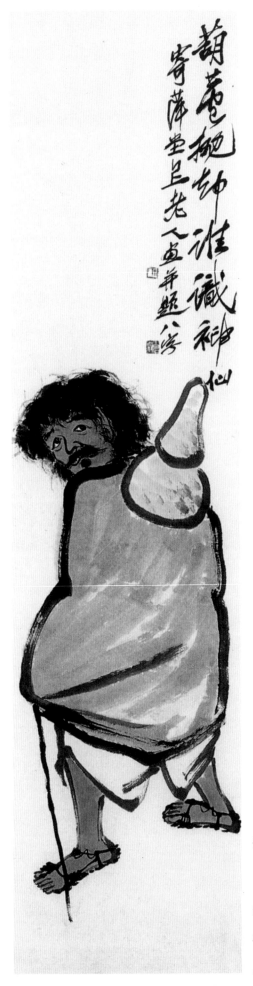

李铁拐

　　面部的刻画生动，造型夸张，笔墨概括，用色单纯，令人难以忘怀。